清韵集

王心赞寿山石雕艺术

海峡出版发行集团
THE STRAITS PUBLISHING & DISTRIBUTING GROUP

福建美术出版社

图书在版编目（CIP）数据

清韵集：王心涤寿山石刻艺术 / 王心涤著 . -- 福
州 ：福建美术出版社，2014.1
ISBN 978-7-5393-3061-7

Ⅰ．①清… Ⅱ．①王… Ⅲ．①寿山石雕－作品集－中
国－现代 Ⅳ．① J323

中国版本图书馆 CIP 数据核字（2014）第 003479 号

责任编辑：蔡晓红

封面题字：韩天衡

清韵集——王心涤寿山石刻艺术

作　　者：王心涤
出版发行：海峡出版发行集团
　　　　　福建美术出版社
社　　址：福州市东水路 76 号 16 层
邮　　编：350001
网　　址：http://www.fjmscbs.com
服务热线：0591-87620820（发行部）　87533718（总编办）
经　　销：福建新华发行集团有限责任公司
印　　刷：福建金盾彩色印刷有限公司
开　　本：889×1194mm　　1/16
印　　张：7
版　　次：2014 年 1 月第 1 版第 1 次印刷
书　　号：ISBN 978-7-5393-3061-7
定　　价：88.00 元

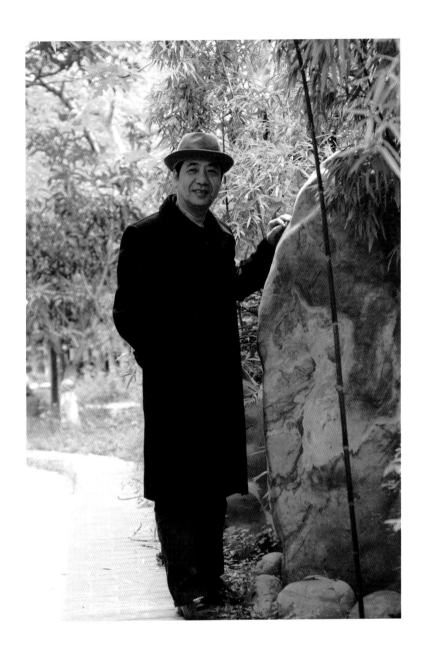

　　王心涤，1957年1月生于福建福州，毕业于福建师范大学中文系。现任中国人寿财险福建省分公司副总经理、中国人寿集团书法家协会副主席。王心涤酷爱书法、篆刻、绘画，心仪寿山石刻艺术。师从寿山石雕刻名家叶林心先生，得其真传。善于解读寿山石丰富的纹理色彩中蕴含着的内在美，挖掘其潜在的文化内涵。其石刻作品，融中国的灵石、书法、绘画、雕刻艺术于一炉，赋诗情画意于本不解语的寿山石上。在书法、绘画、诗词与雕刻艺术的结合上，努力实践探索新路。作品曾在美国海峡两岸文化交流基金会举办的"福州台北纽约三地书画名家邀请展"中获得优秀奖。作品《雪魂》被福建省美术馆收藏。

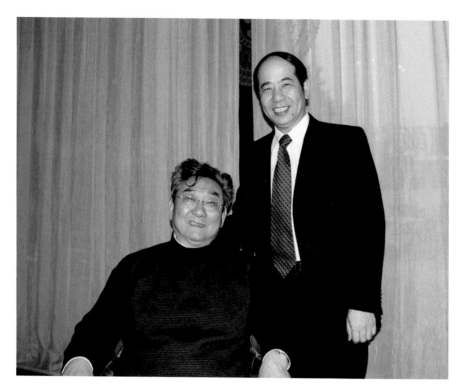

作者与韩天衡大师合影

作者与叶林心老师合影

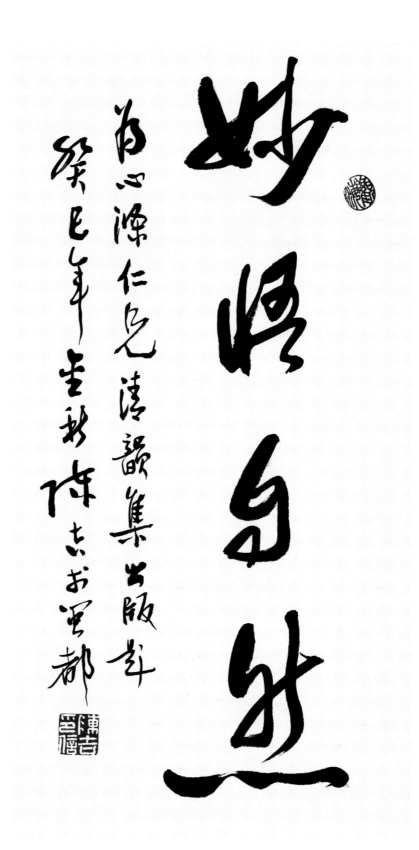

妙悟自然

题字：陈吉（中国艺术研究院中国书法院研究员、

　　　福建省文化厅副厅长、福建省书法家协会副主席）

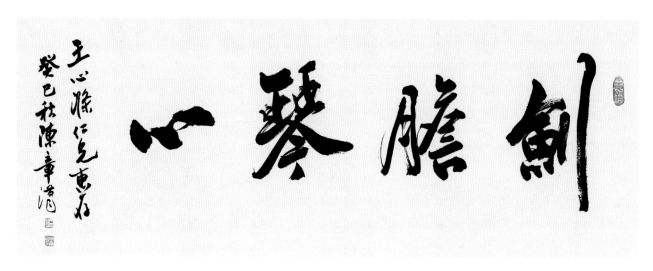

剑胆琴心

题词：陈章汉（中国作家协会会员、中国书法家协会会员、
　　　福建省作家协会副主席、福州市书法家协会主席）

师造化　得心源

玉心源仁弟清韵集

癸巳金秋於京华　刘胜平书

师造化　得心源

题字：刘胜平（中国美术家协会会员、乌山画院副院长，
　　中国文联授予"中国百杰画家"）

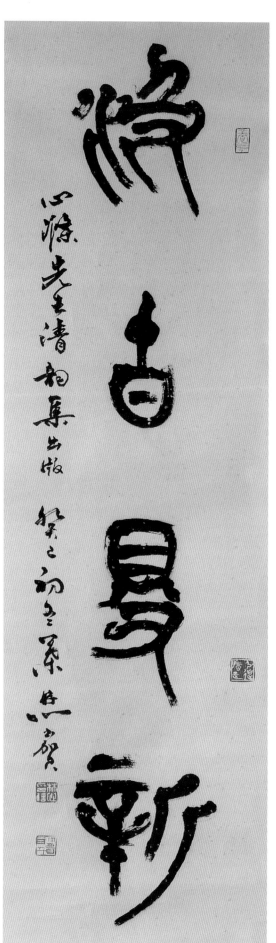

汲古得新

题字：叶林心（中国书法家协会会员，福建商业高等专
科学校美术系主任，中国寿山石雕刻名家，福建
省工艺美术大师）

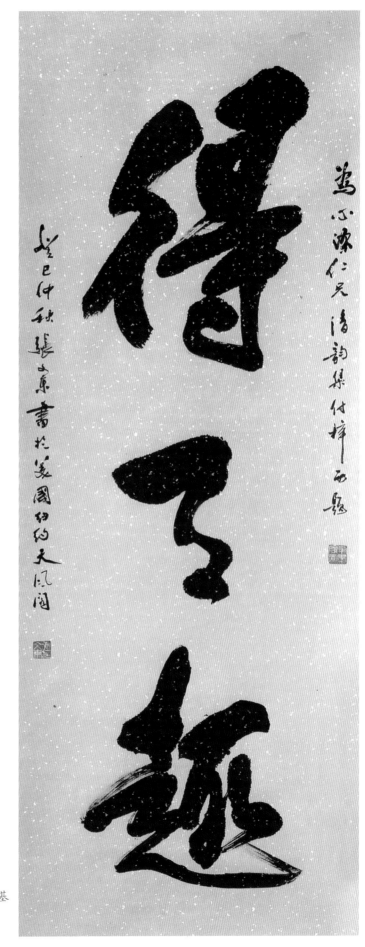

得天趣

题字：张文东（美籍华人，美国海峡两岸文化交流基
金会董事会主席，美国书法家协会会长）

用心悟对寿山石（代序）

寿山石脂润莹澈，斑斓艳丽，柔韧易攻，是世界上独一无二的珍贵彩石，自古以来就名扬四海。寿山石经过艺术家们精心雕琢，便成为一件件妙趣横生的文房雅玩，深受文人墨客的喜爱。《观石录》中对寿山石有一段描写："或雪中叠嶂，或雨后遥冈，或月淡无声……言夫奇幻，有不胜形，噫亦异矣！"爱石者谈起寿山石，总不免提及"梁园之雪，雁荡之云，飞燕之肤，玉环之体"，言喻之切，无过于此。本书作者王心涤，就是这么一位爱石、赏石、读石，用心与寿山石对话的"石痴"。

心涤酷爱艺术，痴迷于寿山石，对寿山石雕刻、篆刻更是情有独钟，十几年来"痴心"不变。他认为，寿山石的任何一个品种都是大自然的造化，在欣赏寿山石那温润通灵、晶莹剔透、清澈明净的石质之外，更关键的是要挖掘灵石的文化内涵，展现灵石的美妙意境。凭借着他对艺术的酷爱和对寿山石的喜好，多年来他把对寿山石的理解，融入到艺术的创作中，春夏秋冬，孜孜不倦。

寿山石刻艺术，把书法艺术与雕刻创作有机结合，书刻并举，以其独特的艺术形式、抒情的表现方法、鲜明的时代气息，成为寿山石雕刻艺术中的一种新形式。心涤的寿山石刻以其刚健奔放的书法为基础，又吸收了寿山石雕刻、篆刻、绘画等诸多元素和表现技法，利用寿山石本身的美妙纹理、绚烂色彩与固有形状，配以相应的诗文，使作品的形式和内容完美结合起来，在呈现自然美的同时，给人以无尽的艺术美之享受。读者观其作、品其意，赏石悟道，豁然开朗，愉悦身心，无不快哉！

心涤所作寿山石刻品种繁多，有石刻、有小品、有篆刻。他爱石惜石，每一作品皆能根据灵石纹理色彩，精心构思，巧施技法，或薄意、或影雕、或圆雕。例如作品《中国梦》，彩石纹理似神州系列火箭腾空而起，呼啸冲天。作者用影雕手法刻"中国梦"，表达了对"中华腾飞，民族复兴"的憧憬与祝福。《雪魂》则依石

造型，巧用俏色，生动地雕出一树傲雪凌霜的红梅。又如《三友》，充分利用一片薄石，创作出扇页"松、竹、梅"，令人赞叹。石刻作品《四季歌》，则是用独到的眼光读出此石"春如梦，夏如滴，秋如醉，冬如玉"、如诗如歌的四季颜色，让人联想到一幅无与伦比的四季景观。《月涌大江流》对章，晚霞映天空，江潮托明月。作者刻以杜甫《旅夜书怀》中"星垂平野阔，月涌大江流"的诗句，让"辽阔的平野、浩荡的大江、灿烂的星月"之美景跃然石上，方寸见大千……凡此种种，他的每一件作品，几乎都可反映出作者对寿山石的独特见解，透过作品又可以折射出其丰富的人生阅历、文化底蕴和极具创新的艺术天赋。可以说虽然"业余"，却也"专业"。

如今，艺术是他生命的精神力量。我想，通过这次作品的结集展示，他将站在一个新的起点上，以他的天赋和勤奋，假以时日，一定会取得令人瞩目的成绩。我期待。

叶林心

2014 年元旦于福州兰石轩

目录

奇石异彩　赏心悦目

QI SHI YI CAI　SHANG XIN YUE MU

清 韵

品种 福建寿山 山秀园石
尺寸 25cm×10cm×40cm

石性坚贞沉静，所以清心；灵石大美恒久，独具神韵。
"清韵"——对灵石的感悟。

一幅大气磅礴的泼墨山水画，远处青山如黛，近处赤
壁若霞，正所谓：天地有大美，灵石钟神韵。

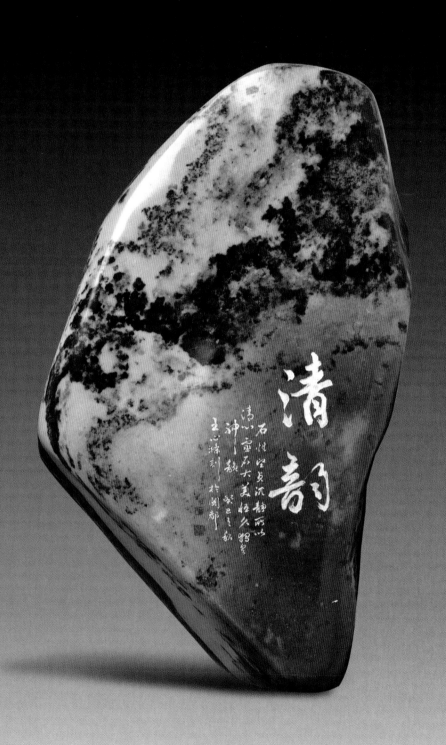

清韵

石性空灵沉静而以
清心灵石大美恒久鹤堂
神韵
玉志涂刻于闲郡
癸巳之秋

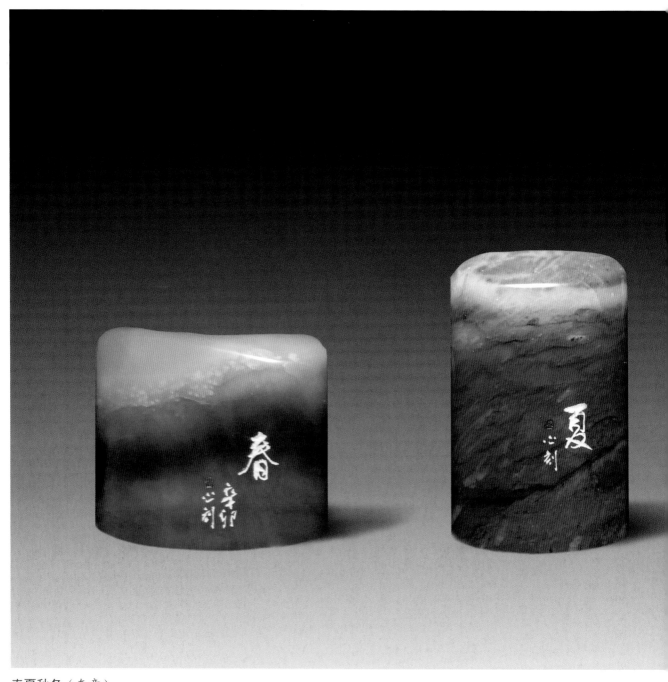

春夏秋冬（套章）

春——烟雨空濛　　　　夏——骄阳似火

品种　福建寿山　芙蓉石　　　品种　福建寿山　善伯奇石
尺寸　4.6cm×2cm×6cm　　尺寸　4.6cm×2cm×6cm

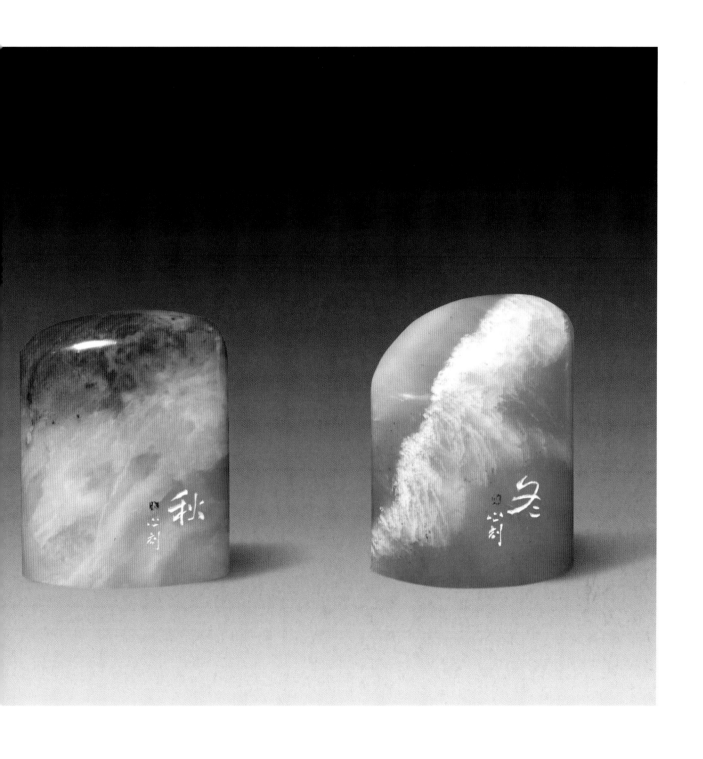

秋——枫叶醉人　　　　　　　冬——雾凇晶莹

品种　福建寿山　房栊岩石　　　品种　福建寿山　鲎箕石
尺寸　4.6cm×2cm×6cm　　　　尺寸　4.6cm×2cm×6cm

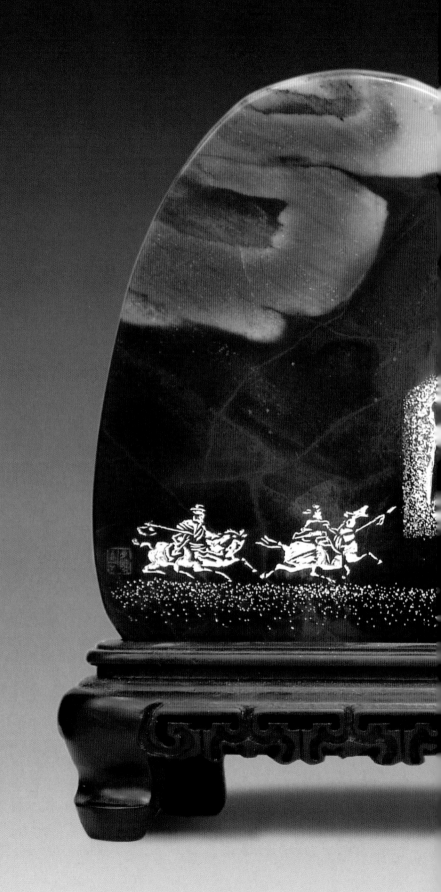

关（对章）

品种　福建寿山　牛蛋石

尺寸　17.5cm×3.5cm×13.5cm

秦时明月汉时关，万里长征人未还。
但使龙城飞将在，不教胡马度阴山。

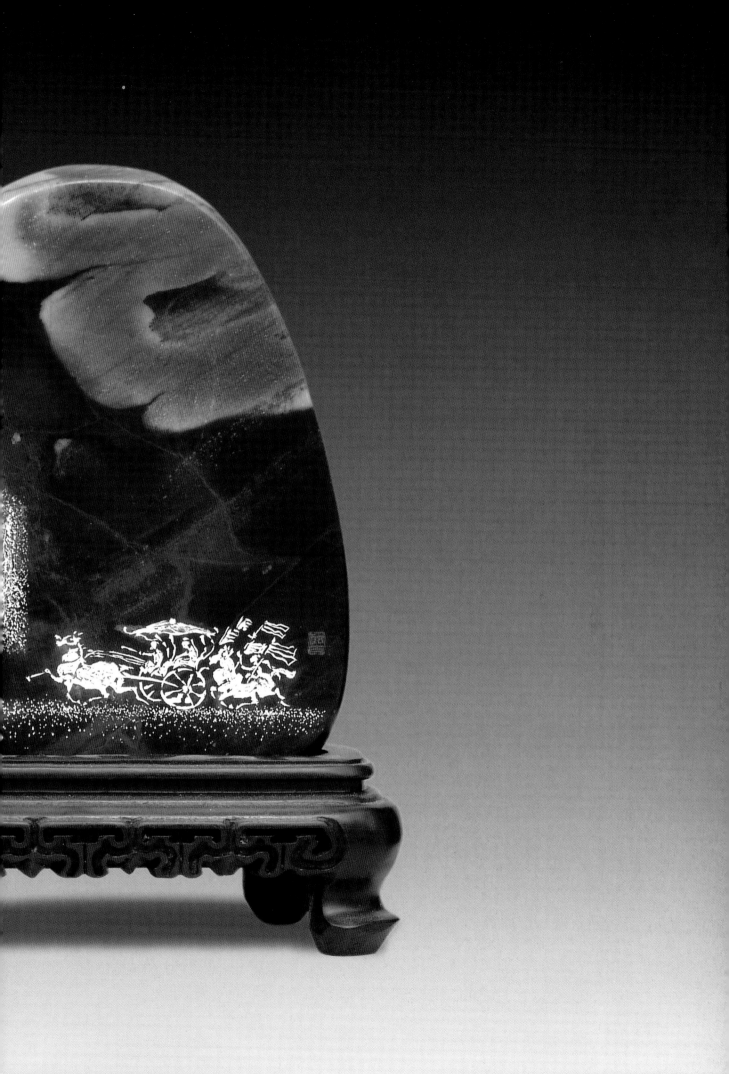

中国梦（对章）

品种　福建寿山　牛蛋石
尺寸　9.5cm×3cm×14cm

　　"中国梦"，似神州系列火箭腾空而起，呼啸冲天，景象壮观，表达了对"中华腾飞，民族复兴"的憧憬与祝福。

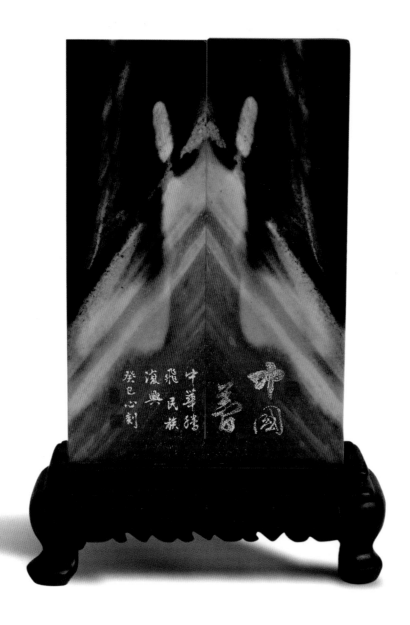

月涌大江流（对章）

品种　福建寿山　山秀园石

尺寸　13.5cm×6.5cm×18cm

　　晚霞染红天空，江潮涌动，烘托起一轮明月。
辽阔的平野、浩荡的大江、灿烂的星月，美不胜收。

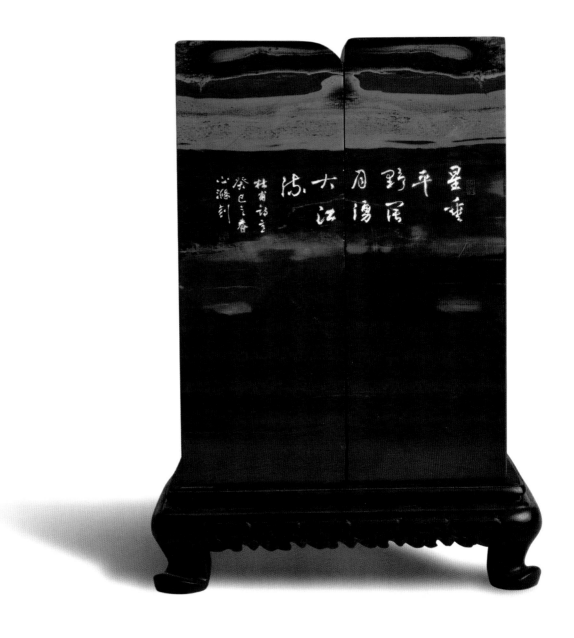

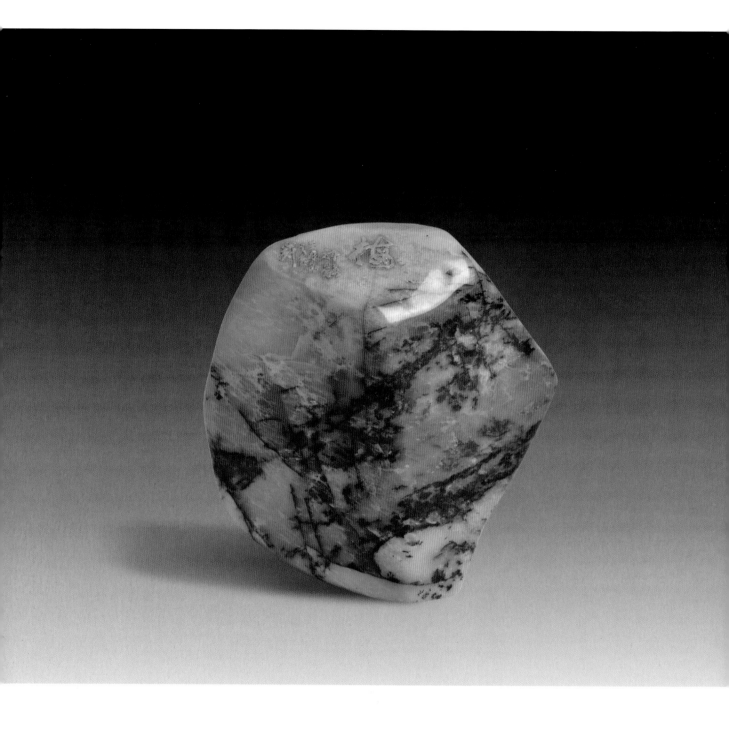

梅

品种 福建寿山　房栊岩石

尺寸 12cm×9cm×12.5cm

　　梅有五瓣，象征五福。一是快乐，二是幸福，三是长寿，
四是顺利，五是和平。奇石纹理酷似梅花，溢出神韵。

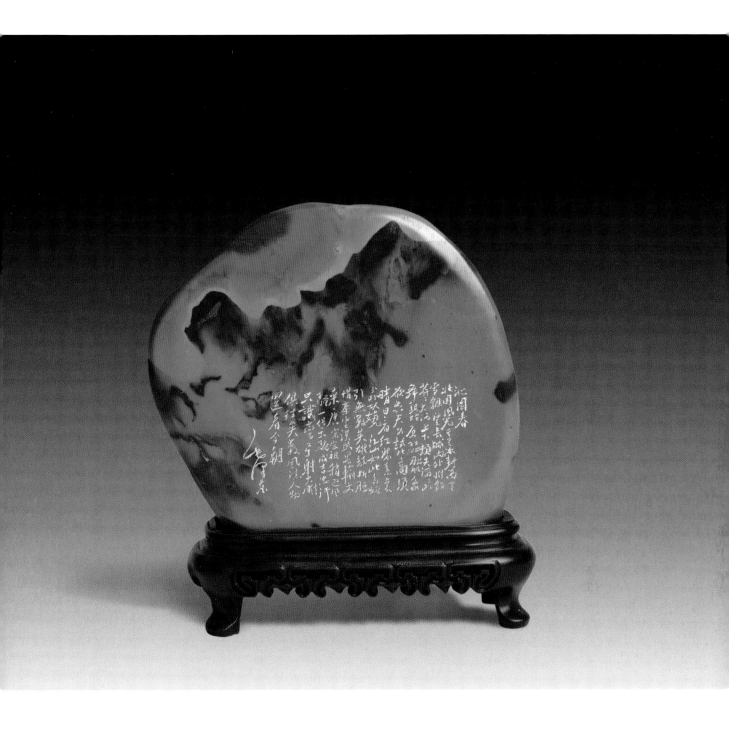

江山如此多娇

品种 福建寿山　山秀园石

尺寸 15cm × 3.5cm × 13cm

　　青色的山峰，白色的积雪，一轮红日普照，
红装素裹分外妖娆，令人惊叹"江山如此多娇"！

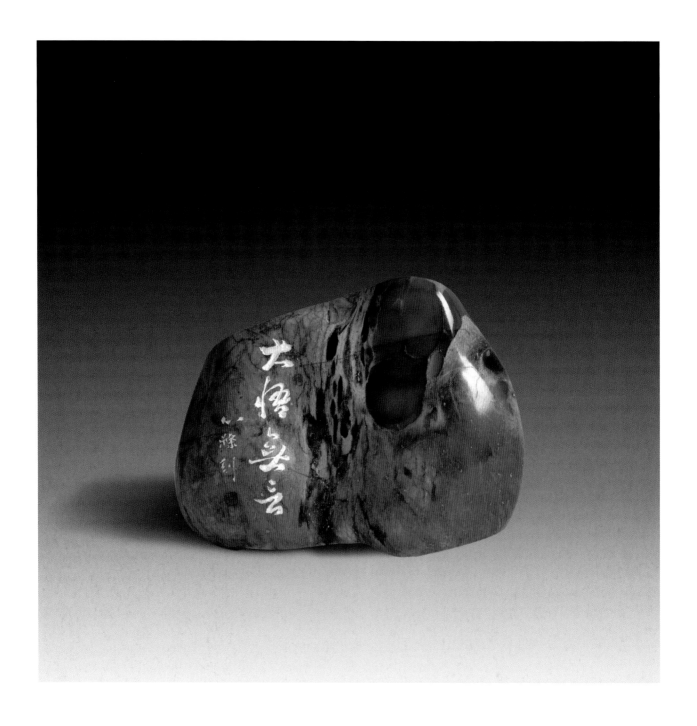

大悟无言

品种 福建寿山　大山石

尺寸 14cm×7cm×10cm

　　老者端坐静思静悟，表情似无非无。有道是"天地之玄机在于悟，自我之玄机在于静"——大悟无言。

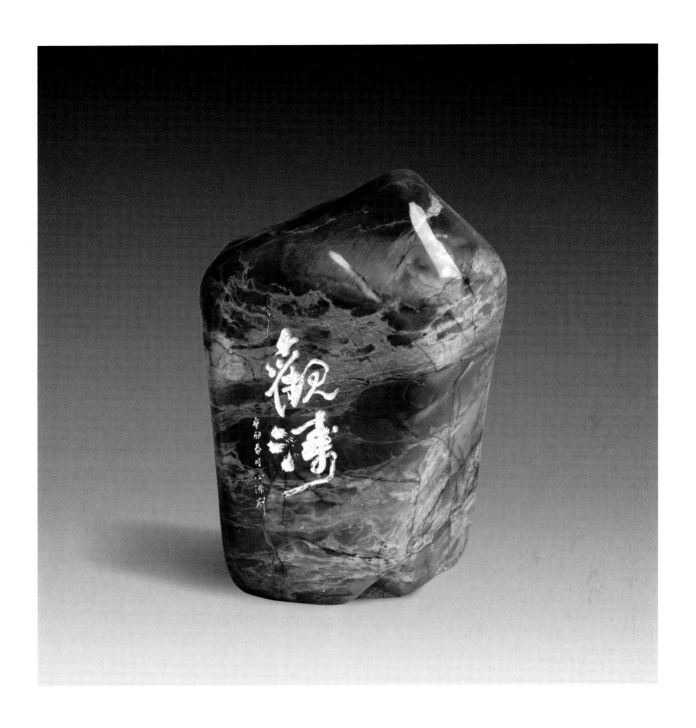

观 涛

品种 福建寿山 大山石

尺寸 13cm×8cm×18cm

　　大江东去，浊浪排空，奔腾汹涌。
"乱石穿空，惊涛拍岸，卷起千堆雪"。

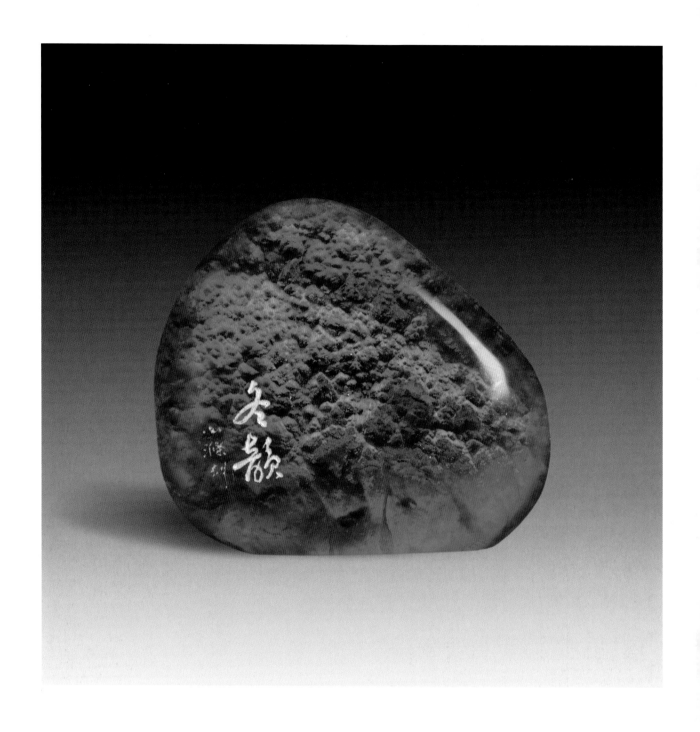

冬　韵

品种　无名石

尺寸　12.5cm×2.8cm×11cm

　　雪松茫茫，层层叠叠，让人联想到"大雪压青松，青松挺且直。要知松高洁，待到雪化时"的诗情画意，韵味无穷。

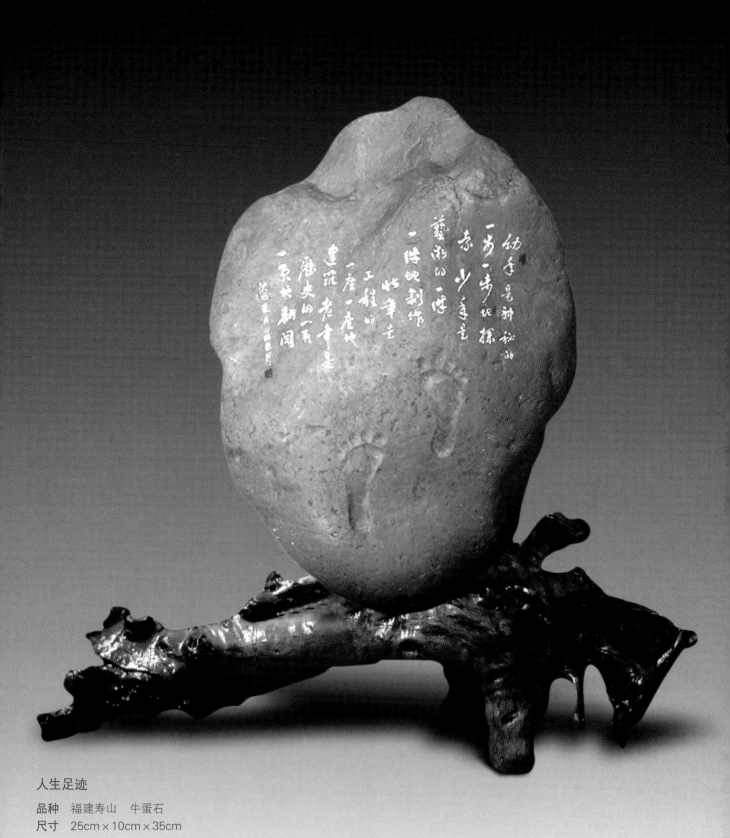

人生足迹

品种　福建寿山　牛蛋石
尺寸　25cm × 10cm × 35cm

　　幼年是神秘的一步一步地探索，少年是艺术的一件一件地创
作，壮年是工程的一座一座地建筑，老年是历史的一页一页地翻阅。

一枝春

品种 福建寿山　老岭石
尺寸 13cm×13cm×23.5cm

　　一朵月季，如沐春风，尽情绽放，不言凋谢。宋代诗人杨万里《腊前月季》有诗云："只道花无十日红，此花无日不春风。"

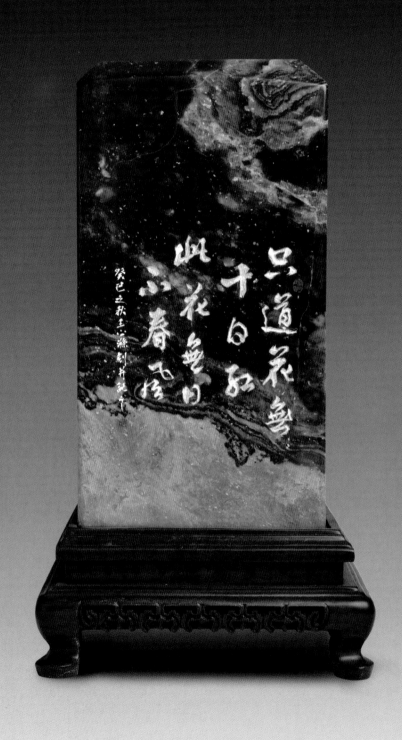

四季歌

品种 福建寿山　山秀园石
尺寸 20cm×8cm×22cm

　　"春如梦，夏如滴，秋如醉，冬如玉"，
五彩斑然、绚丽多姿。四季颜色，如诗如歌。

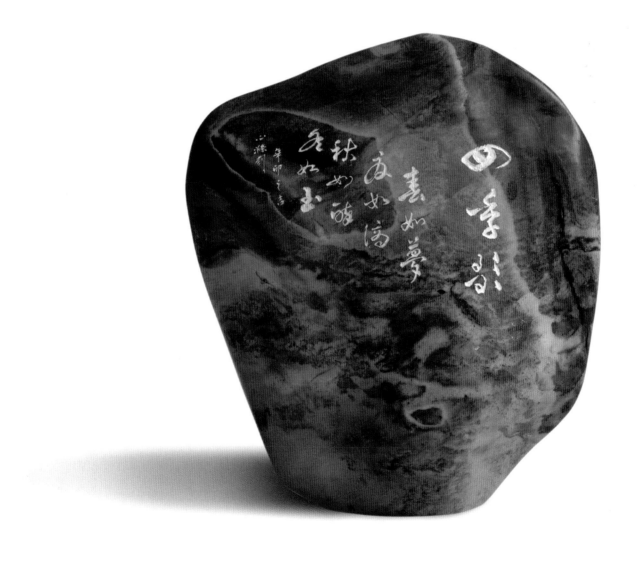

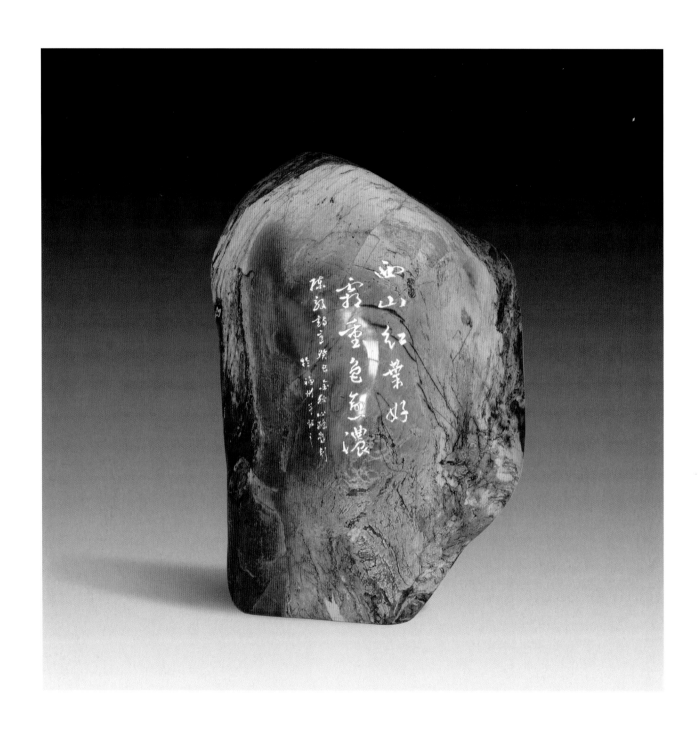

西山红叶

品种 福建寿山　花坑石

尺寸 17cm × 10cm × 16cm

　　红、黄、白三色，红似秋枫，白似霜雪，间以似草似木
的纹理，一幅"西山红叶好，霜重色愈浓"的美景跃然而出。

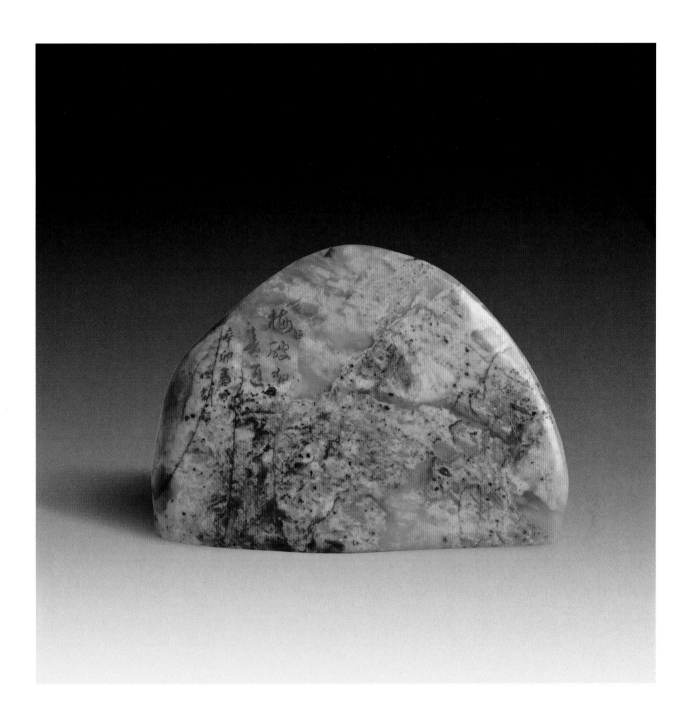

梅破知春近

品种 福建寿山　房栊岩石

尺寸 13cm×4cm×9.5cm

　　白色通灵，似雪山冰凌；红色斑点，如红梅绽放。宋人黄庭坚诗曰：
"天涯也有江南信，梅破知春近。"春天即将到来，一切充满希望。

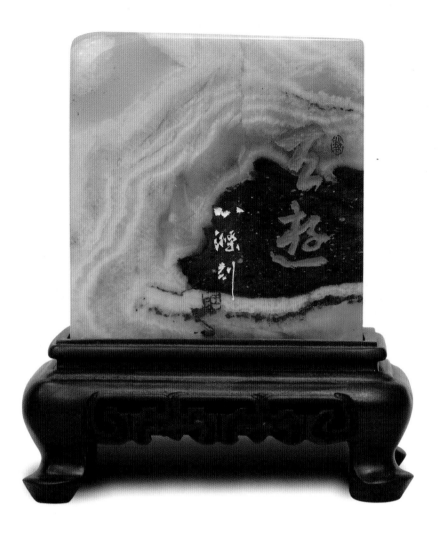

天 游

品种 福建寿山　太极石

尺寸　7.5cm×4cm×7.8cm

　　武夷山两大景观于一石胜揽。黑色部分似"一块石头爬半天"的天游峰，周边如蜿蜒绕行的九曲溪。背面刻上近代著名画家黄宾虹诗句——"意远在能静，境深尤贵曲。咫尺万里遥，天游自绝俗"。诗情画意，相得益彰。

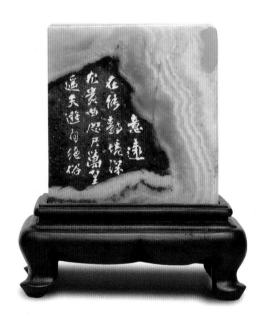

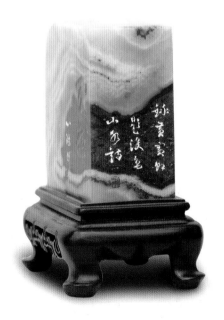

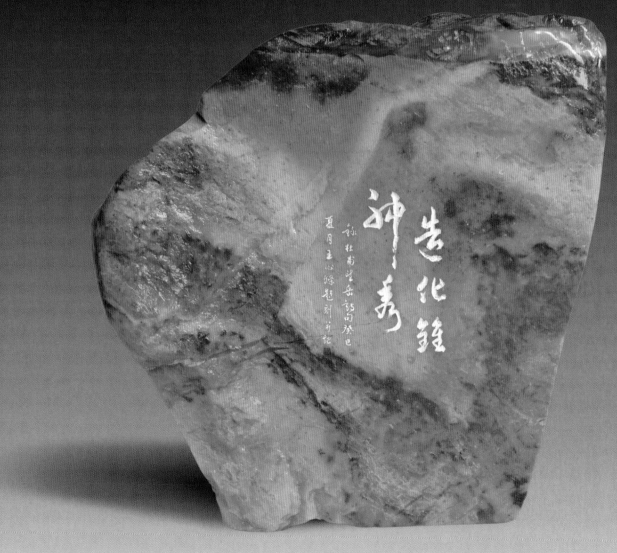

造化钟神秀

品种 福建寿山 老岭石
尺寸 23cm×10cm×12cm

　　山叠嶂，云弥漫；朝霞满天，蔚为壮观。让人
惊叹大自然钟天地之灵，毓万物之秀的造化之功！

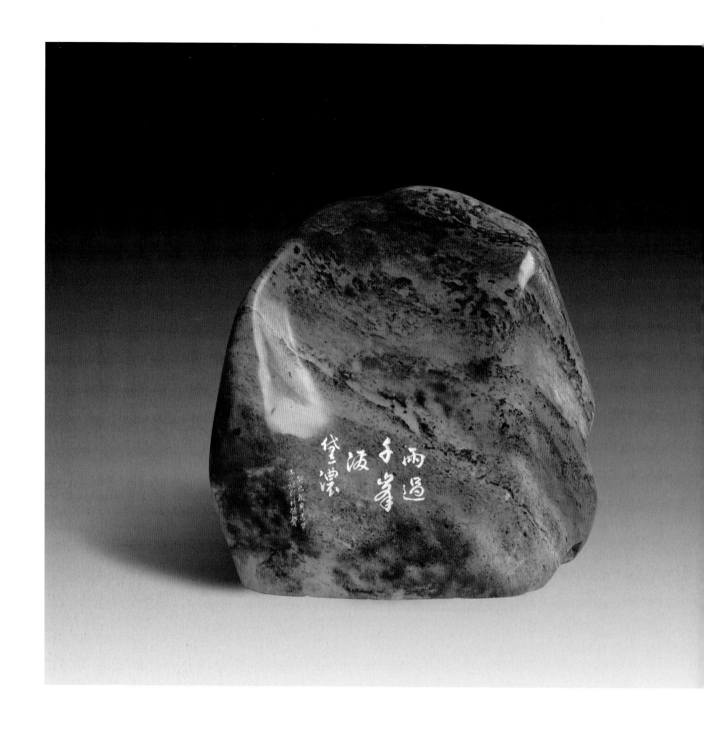

雨过千峰泼黛浓

品种 福建寿山 山秀园石

尺寸 39cm × 20cm × 36cm

　　风过后，云如烟；雨过后，山如黛。
一幅画，一句诗，绝美意境，形象生动。

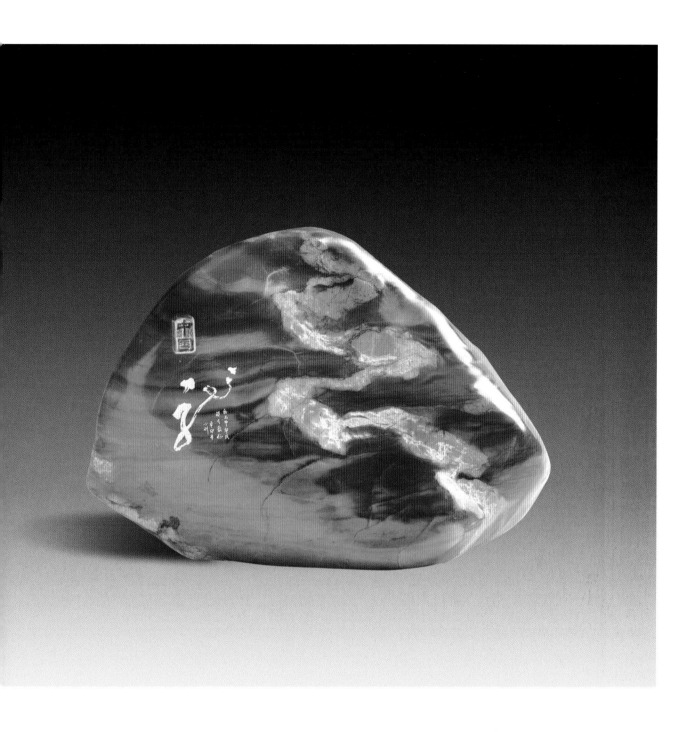

中国龙

品种 福建寿山 山秀园石

尺寸 24.5cm×10cm×16cm

　　彩云缭绕，紫气东来，中
国祥龙，腾云驾雾，扶摇而上。

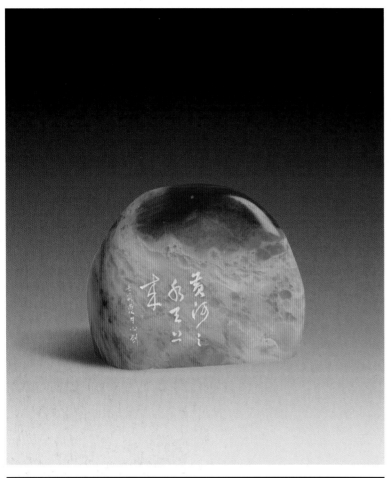

黄河之水天上来

品种 福建寿山　大山石
尺寸 18cm×7cm×20cm

　　滚滚黄河一泻千里，浪花飞溅。展现了"黄河之水天上来，奔流到海不复回"的澎湃气势。

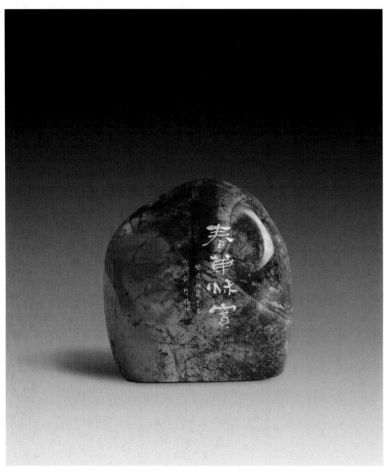

春华秋实

品种 福建寿山　高山石
尺寸 13.5cm×8cm×14cm

　　硕果累累的秋季透着丰收的喜悦。秋树临风，枝脉摇曳。鲜艳的红黄色调带给人一种红霜林、黄叶地、硕果香的想象。

天地正气　清名乾坤

品种　福建寿山　牛蛋石
尺寸　16.5cm×9cm×39cm

　　《菜根谭》有"留得正气还天地，遗有
清名在乾坤"之名句。此石生动地展现了一
个傲然挺立、刚正不阿、正气凛然的形象。

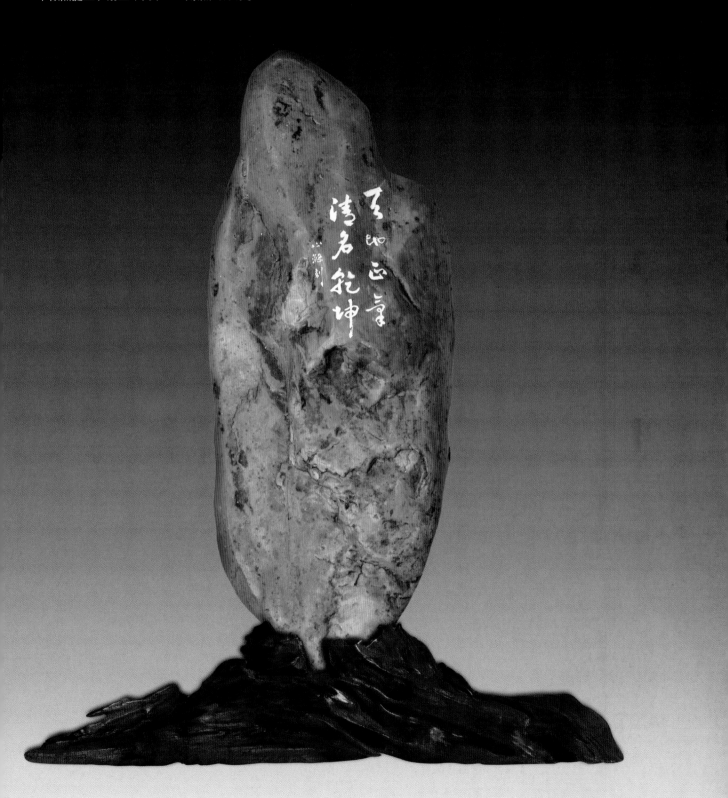

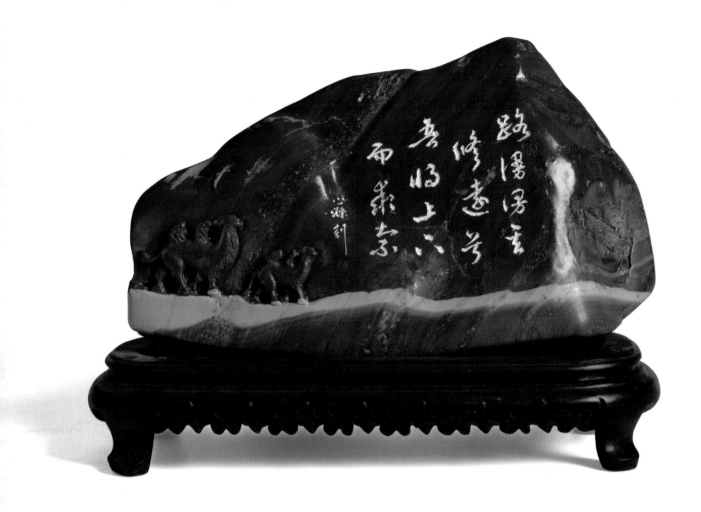

路漫漫

品种　福建寿山　山秀园石

尺寸　20cm×5.5cm×11.5cm

　　两只骆驼迎风沐雨，在银白色的漫漫沙漠中执著前行。"路漫漫其修远兮，吾将上下而求索"，更是寄寓了作者百折不挠的意志与情怀。

天　风

品种　福建寿山　山秀园石
尺寸　15cm×8.5cm×25cm

　　风帆，海浪，天风浩荡。诗仙李白《行路难》中"长风破浪会有时，直挂云帆济沧海"的诗情画意表现得淋漓尽致。

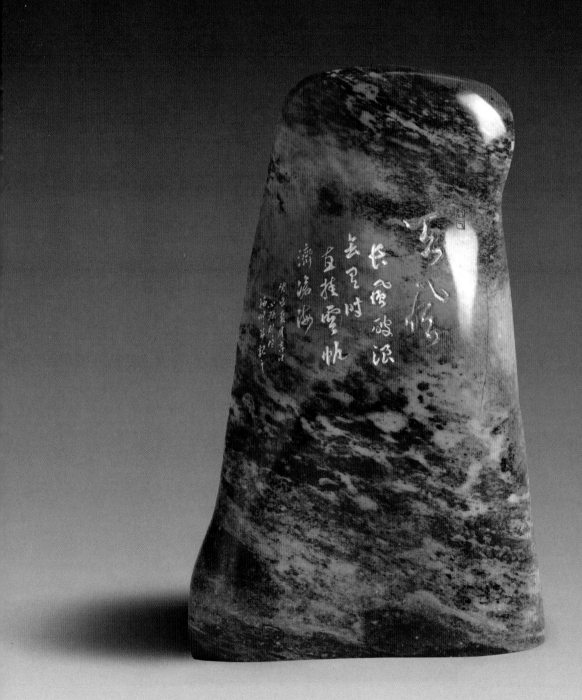

石不能言最可人

品种　福建寿山　老岭石
尺寸　24cm×18cm×28cm

　　彩石斑斑点点，红绿相间，似花似叶，煞是可人。陆游有诗云："花如解语还多事，石不能言最可人。"石本无语，因其宁静所以清心。只要爱石者与之用心交流，就会发现这天授神化的产物，其深邃的内涵和款款情思。

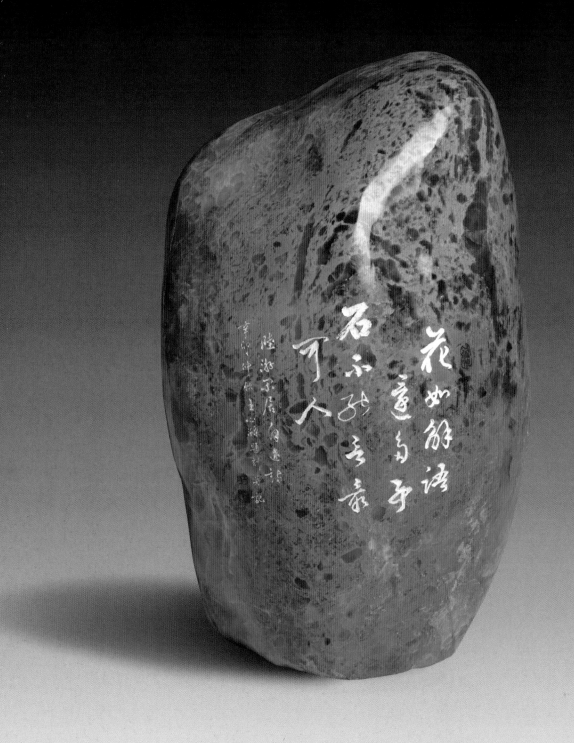

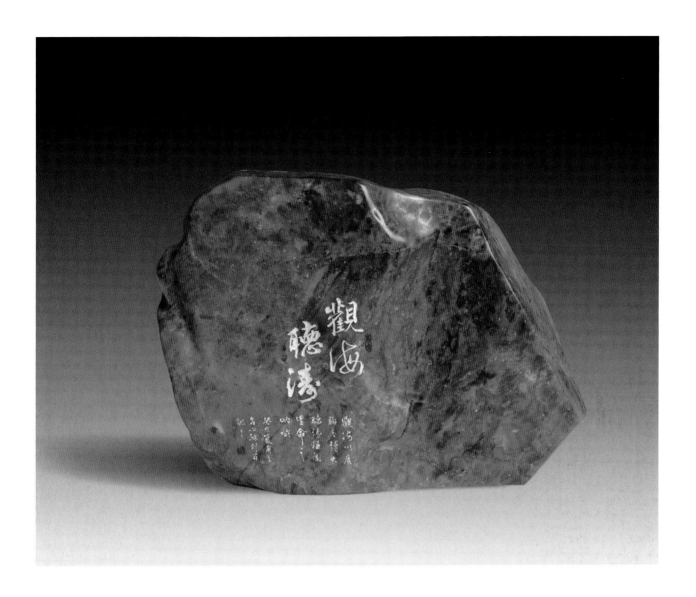

观海听涛

品种　福建寿山　大山石

尺寸　25cm × 8.5cm × 18.5cm

观海以展胸之博大，听涛犹闻生命之呐喊。

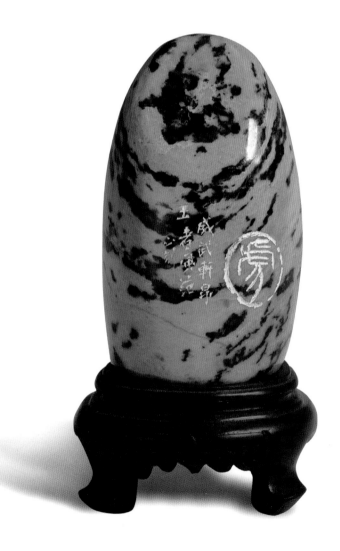

虎 （肖型章）

品种 福建寿山 山秀园石

尺寸 6cm×5cm×10.5cm

　　圈状纹理恰如虎斑，顶部图案形似回首的猛虎呼啸山林，风生水起，气势逼人。

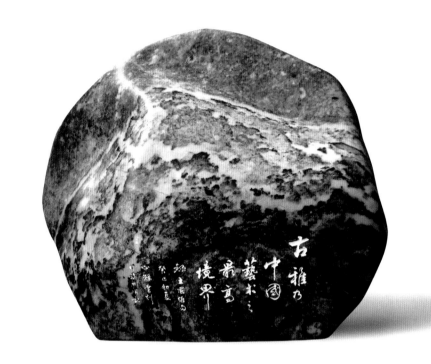

古　雅

品种　福建寿山　山秀园石
尺寸　23cm×8cm×17cm

　　此石色调古典雅致，正面刻以名家书法"古雅"。背面酷似一幅天然的泼墨山水画。近代国学大师王国维云："古雅乃中国艺术之最高境界。"

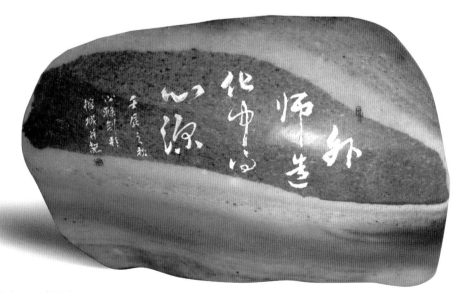

外师造化　中得心源

品种　福建寿山　山秀园石
尺寸　22cm×7cm×14cm

　　师法自然，感悟人生，两相融合，方成佳作。

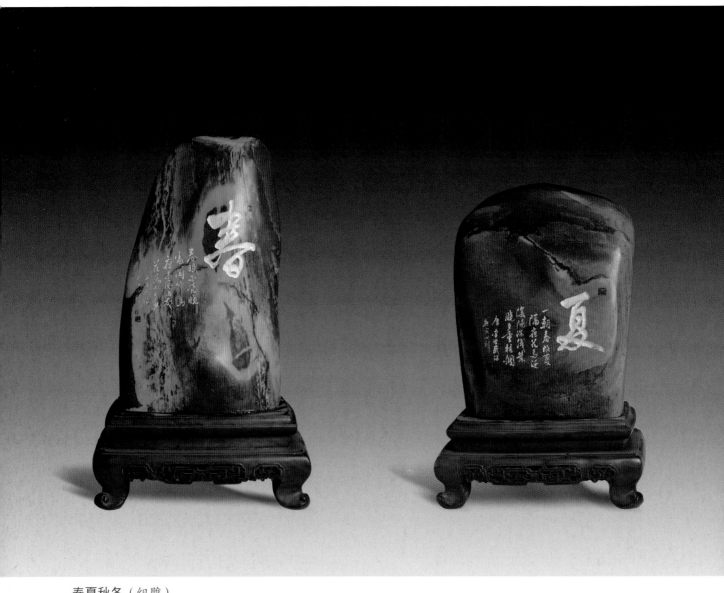

春夏秋冬（组雕）

春

品种　福建寿山　山秀园石

尺寸　23cm×14.5cm×36cm

　　红、黄、白、紫、黑，五彩缤纷、欣欣向荣。配以孟浩然著名的《春晓》诗——"春眠不觉晓，处处闻啼鸟。夜来风雨声，花落知多少？"更是情景交融，意味隽永。

夏

品种　福建寿山　山秀园石

尺寸　26cm×16cm×33cm

　　大块面的红黄暖色调给人强烈的视觉冲击，让人身临其境感受骄阳似火的炎夏季节。

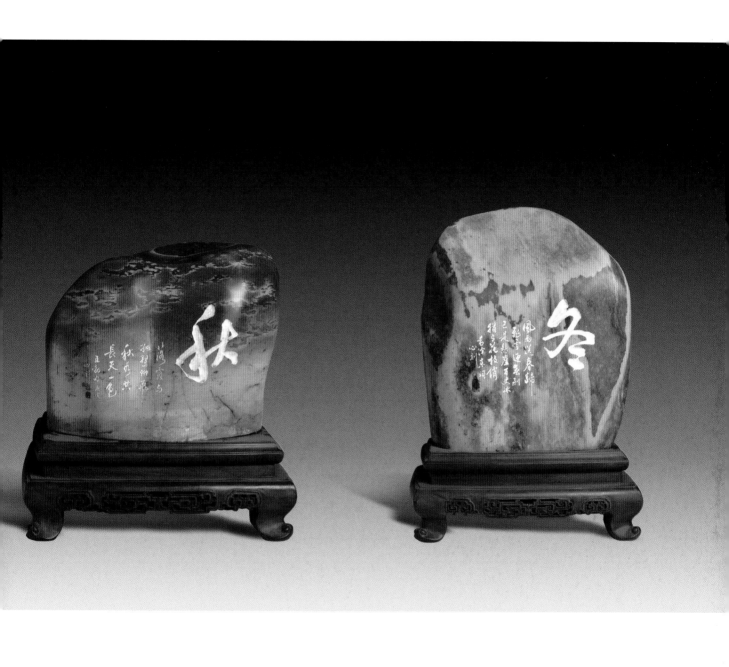

秋

品种 福建寿山　山秀园石

尺寸　27cm×21cm×22cm

　　天然的一幅夕阳之下，红霞满天的景象。刻以王勃旷世名句——"落霞与孤鹜齐飞，秋水共长天一色"，更是给人无穷的遐想。

冬

品种 福建寿山　山秀园石

尺寸　29cm×13cm×33cm

　　毛泽东《卜算子·咏梅》诗曰："风雨送春归，飞雪迎春到。已是悬崖百丈冰，犹有花枝俏。"北国风光、千里冰封的独特景象和意境在此展现。

伟人神韵　万世流芳
WEI REN SHEN YUN　WAN SHI LIU FANG

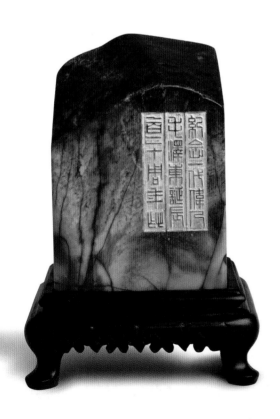

纪念一代伟人毛泽东诞辰120周年（肖像章）

品种 福建寿山 高山石
尺寸 8cm×8cm×11cm

万山红遍

品种 福建寿山　山秀园石

尺寸 15cm×3cm×8cm

　　红色恰似"万山红遍，层林尽染"，白色如"湘江北去"
水天相接，让人仿佛进入到毛泽东诗词中所描绘的"鹰击长空，
鱼翔浅底，万类霜天竞自由"那种宏伟壮观的艺术意境之中。

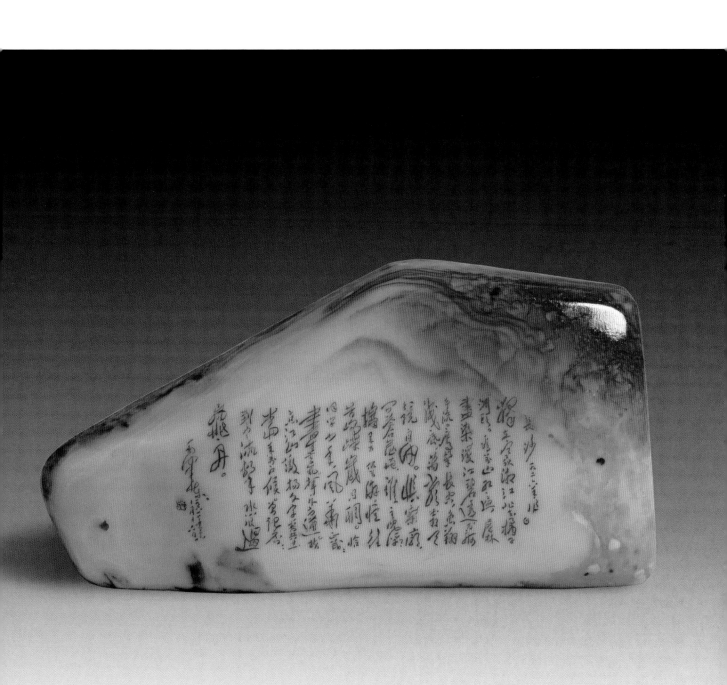

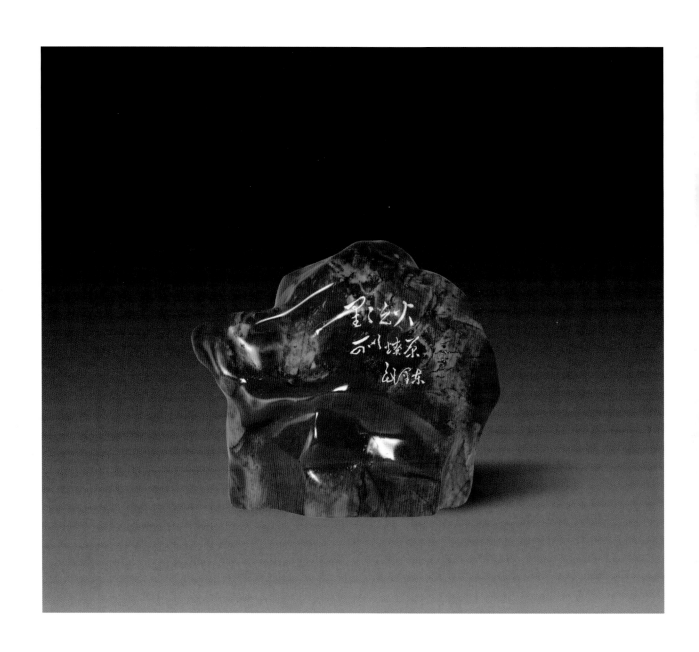

星星之火

品种　福建寿山　大红袍石
尺寸　6.5cm×6cm×7cm

　　石状如炬，石色如焰——"星星
之火，可以燎原"。

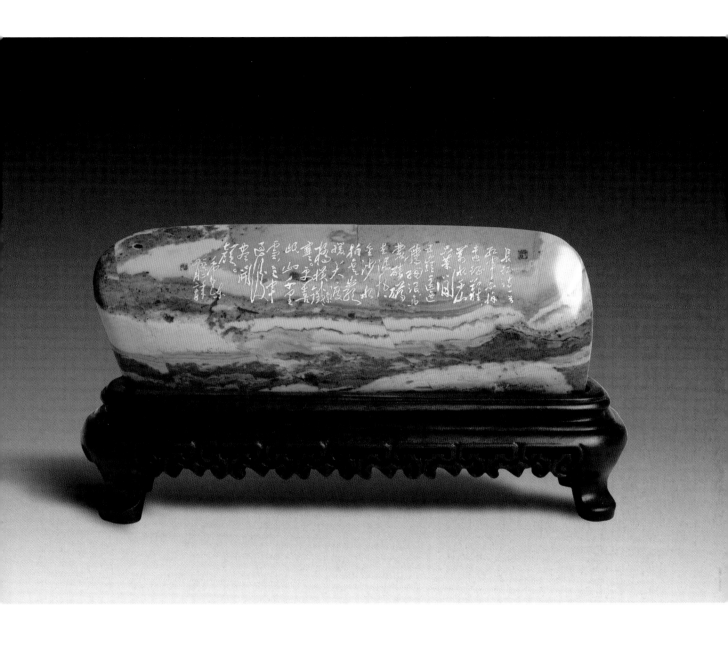

长　征

品种　福建寿山　山秀园石

尺寸　17cm×3.5cm×5.5cm

　　黑灰色调烘托出"乌云压顶，寒风凛冽，
万木凋零"的恶劣环境。毛泽东的《长征》七律，
生动地再现了当年红军长征克服恶劣自然环
境、爬雪山过草地的场景。

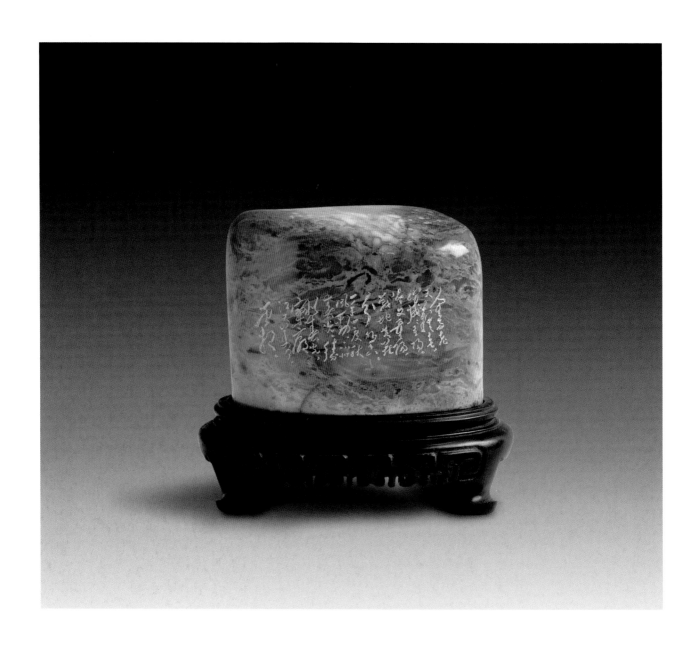

采桑子・重阳

品种　福建寿山　山秀园石

尺寸　10.5cm×7cm×7.5cm

　　红、黄色彩的椭圆章，临摹毛泽东遒劲洒
脱的手书字体，给人以强烈的美感享受。犹如
词中所描述的"黄花香"、"秋风劲"，不禁
使人感受到"寥廓江天万里霜"那种海阔天空
的景象。

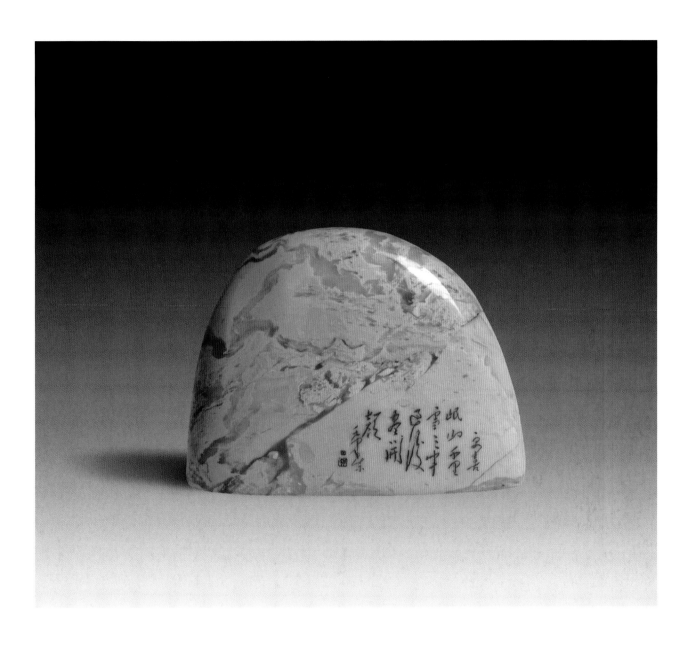

更喜岷山千里雪

品种 福建寿山　山秀园石

尺寸 11cm×3.5cm×8cm

　　千里岷山，皑皑白雪，万里长征，历经艰险。《长征》名句"更喜岷山千里雪，三军过后尽开颜"，让人联想到当年红军成功翻越雪山的欣喜场景和一代伟人的豪迈气概！

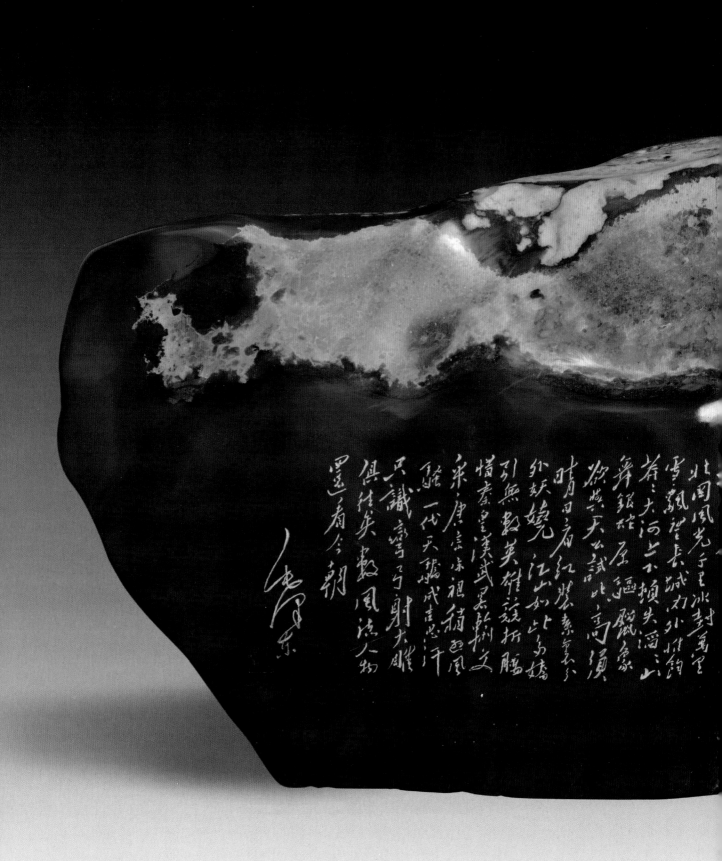

北國風光，千里冰封，萬里
雪飄。望長城內外，惟餘莽
莽，大河上下，頓失滔滔。山
舞銀蛇，原馳蠟象，
欲與天公試比高。須
晴日，看紅裝素裹，分
外妖嬈。江山如此多嬌，
引無數英雄競折腰。
惜秦皇漢武，略輸文
采，唐宗宋祖，稍遜風
騷。一代天驕，成吉思汗，
只識彎弓射大雕。
俱往矣，數風流人物，
還看今朝

毛澤東

沁园春·雪

品种　福建寿山　山秀园石

尺寸　74cm×17cm×52cm

　　《沁园春·雪》是毛泽东的诗词名篇，每次吟诵都让人荡气回肠，每览真迹仿佛又见一代伟人。黑色主块面上，白色酷似尚未消融的积雪，千古绝唱用白色字体展现，突出银装素裹的雪景效果，不由地让人沉醉于那种磅礴的气势和深远的意境之中。

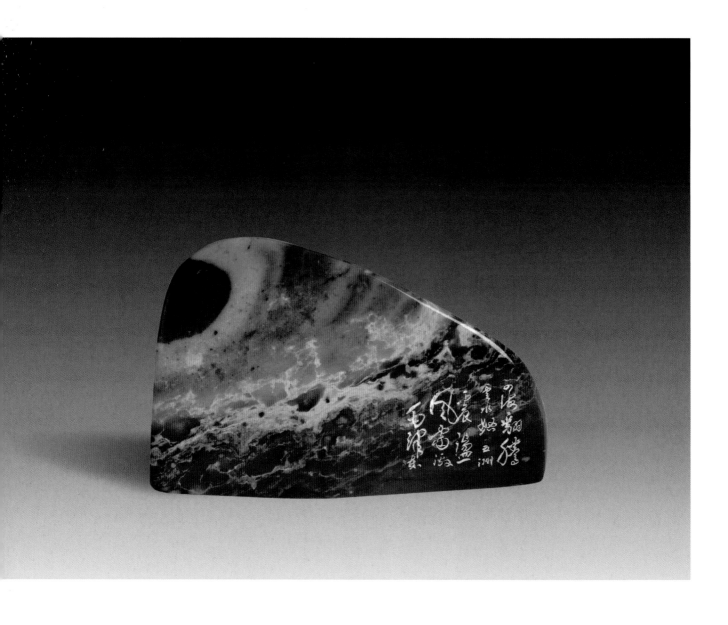

满江红

品种 福建寿山　山秀园石

尺寸 10cm×4cm×6.5cm

　　四海翻腾云水怒，五洲震荡风雷激。

红色记忆（肖像章）

品种 福建寿山　山秀园石
尺寸 12cm×11.5cm×23cm

　　毛泽东题词——"向雷锋同志学习"以松枝烘托，既寓意雷锋精神永垂不朽、万古长青，又通过这熟悉的图案勾起人们对那个年代的红色记忆。

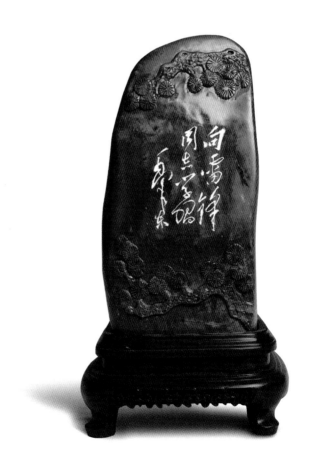

印品清韵　方寸留馨
YIN PIN QING YUN　FANG CUN LIU XIN

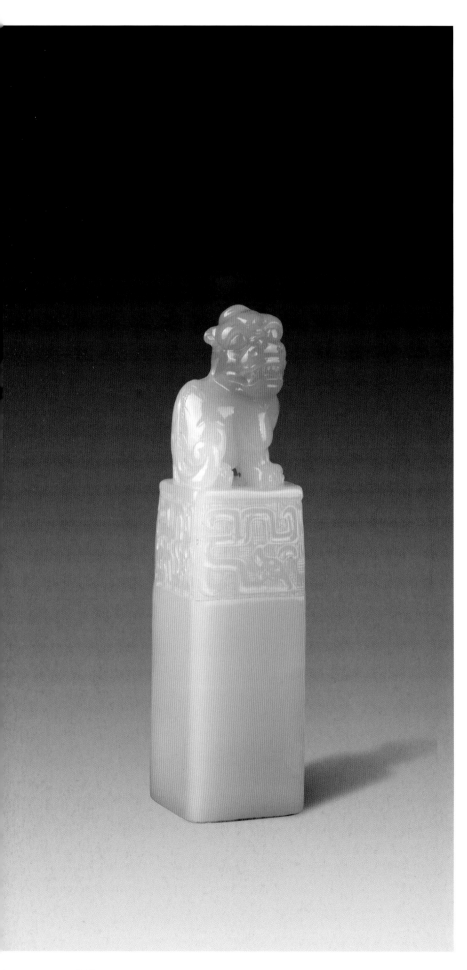

不言可人

品种 福建寿山　汶洋石
尺寸 2cm×2cm×8cm
款文 石不能言最可人
宋陆游诗句心涤取其意刻于
癸巳春日

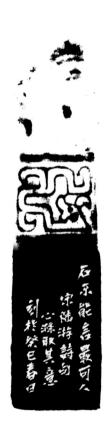

神 逸

品种 福建寿山 芙蓉石
尺寸 3cm × 3cm × 6.5cm
款文 画有五品神逸为上
癸巳之春心涤刻
印文出处释义 清·著名画家
王原祁《题仿梅道人长卷》曰：
"画有五品，神逸为上。"

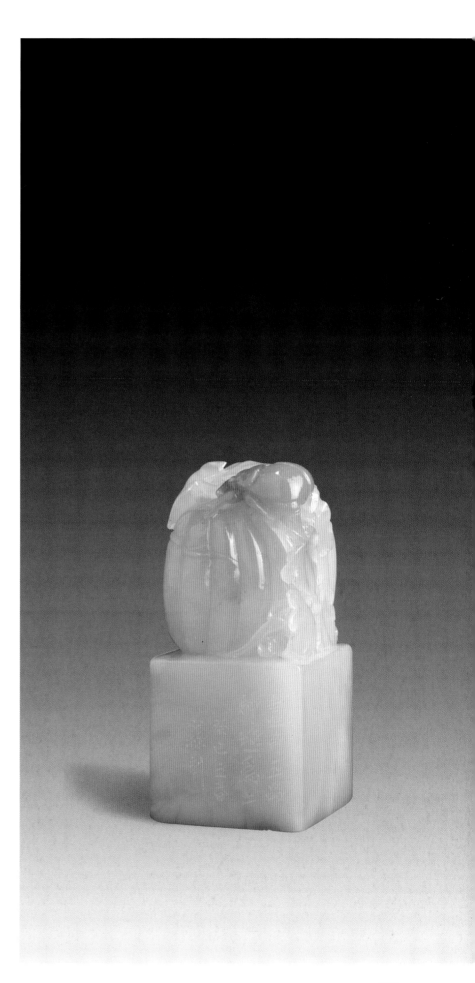

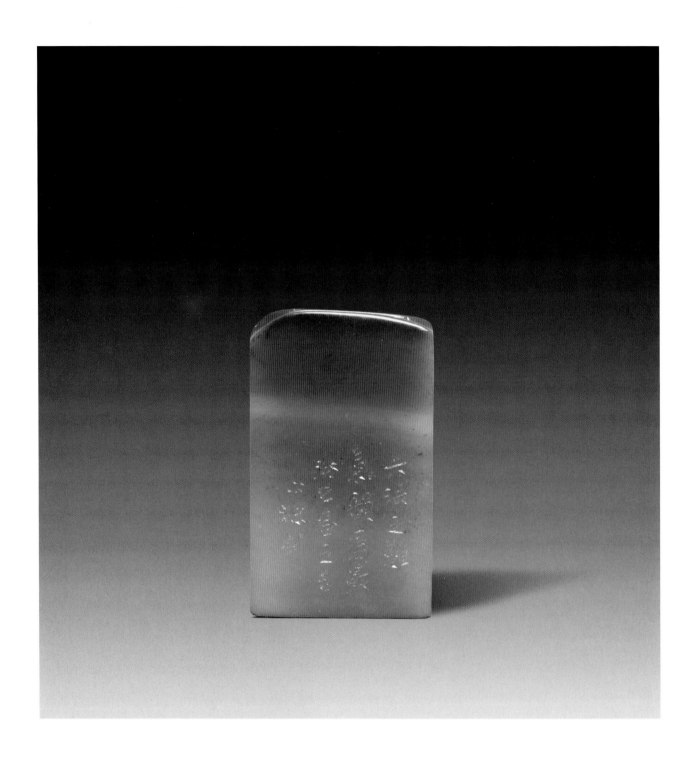

款文　六法之难　气韵为最　癸巳春之吉心涤刻
印文出处释义　清·黄钺撰画论著作《二十四画品》
曰："六法之难，气韵为最。意居笔先，妙在画外。"

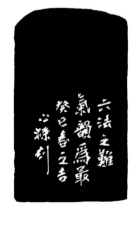

气　韵

品种　福建寿山　鸡母窝石
尺寸　2.6cm×1.6cm×4.5cm
款文　六法之难　气韵为最　癸巳春之吉心涤刻
印文出处释义　清·黄钺撰画论著作《二十四画品》
曰："六法之难，气韵为最。意居笔先，妙在画外。"

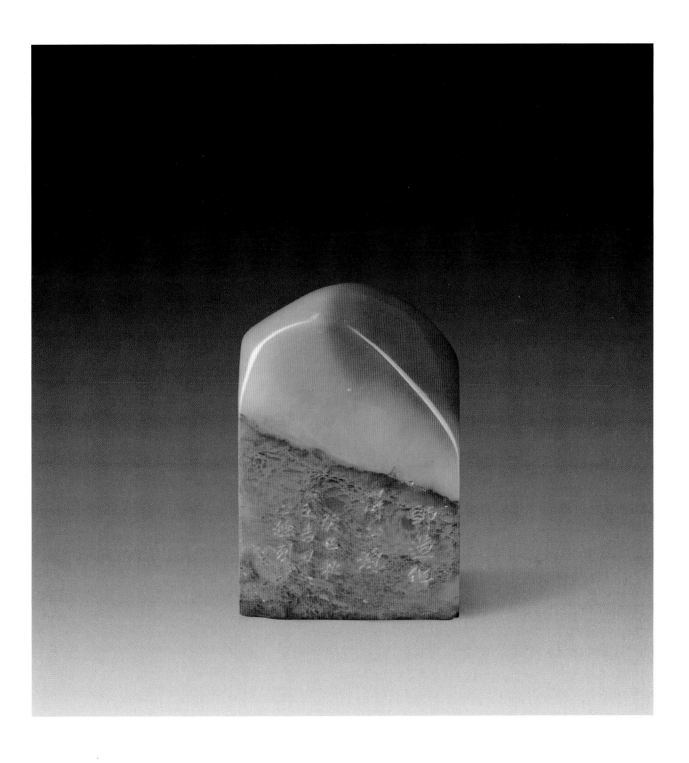

师造化　得心源

品种　福建寿山　高山石

尺寸　4.3cm×2.5cm×6.8cm

款文　师造化　得心源　癸巳秋之吉日心涤刻

印文出处释义　语出唐朝画家张璪"外师造化，中得心源"。"造化"指大自然，"心源"乃内心之感悟。意指应以大自然为师，再结合内心的感悟，方可创作出好的作品。

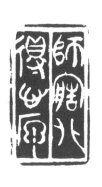

心　画

品种　福建寿山　芙蓉石

尺寸　3.5cm×1.5cm×4.3cm

款文　言为心声　书为心画　癸巳之春心涤刻于福州并记之

印文出处释义　语出西汉文学家、哲学家杨雄《法言·问神卷第五》："言，心声也；书，心画也。"书法是心灵的艺术，古人把书法称为"心画"。

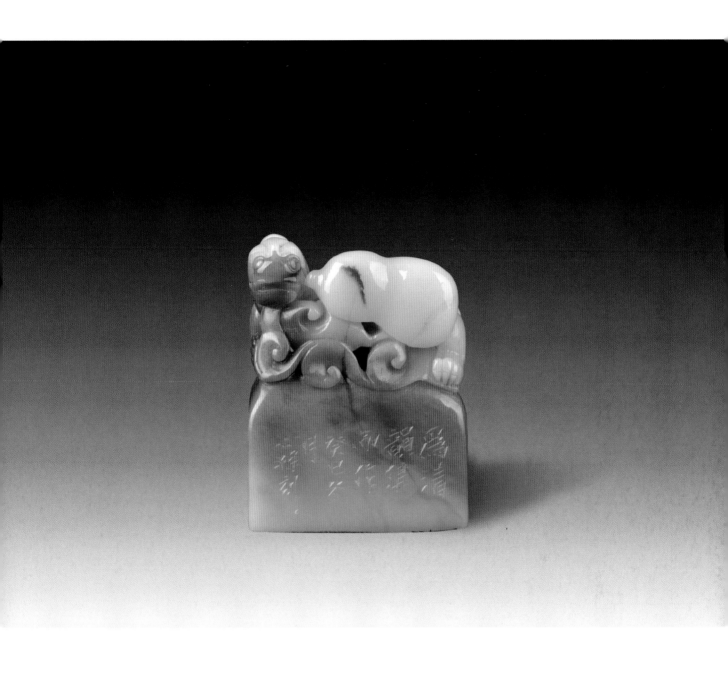

清　韵

品种　福建寿山　芙蓉石
尺寸　3cm×1.8cm×3.8cm
款文　为清韵集而作　癸巳冬月心涤刻
印文释义　吾赏石悟石之心得：石性坚贞、沉静，所以清心；灵石大美、恒久，独具神韵——清韵。

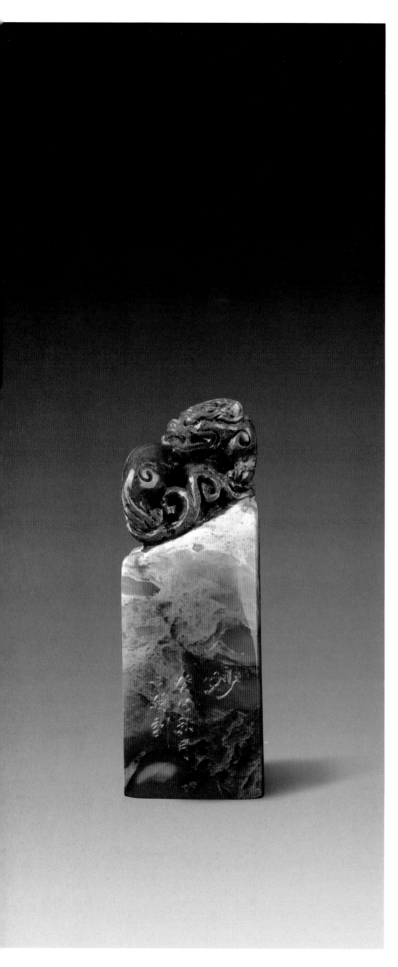

入　妙

品种　福建寿山　花坑石
尺寸　2.5cm×1.6cm×7.3cm
款文　入妙　癸巳秋月心涤刻
印文释义　"入妙"谓达到神妙之境，乃艺术追求之目标。

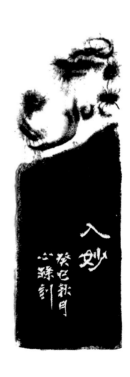

以石悟道

品种 福建寿山 芙蓉石
尺寸 2.6cm×2.6cm×7.7cm
款文 以石悟道 癸巳秋月心涤刻
印文释义 石——我自天成，任人
评说。此等气概，有何能及？

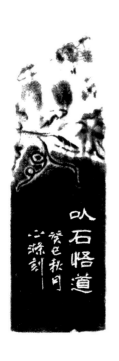

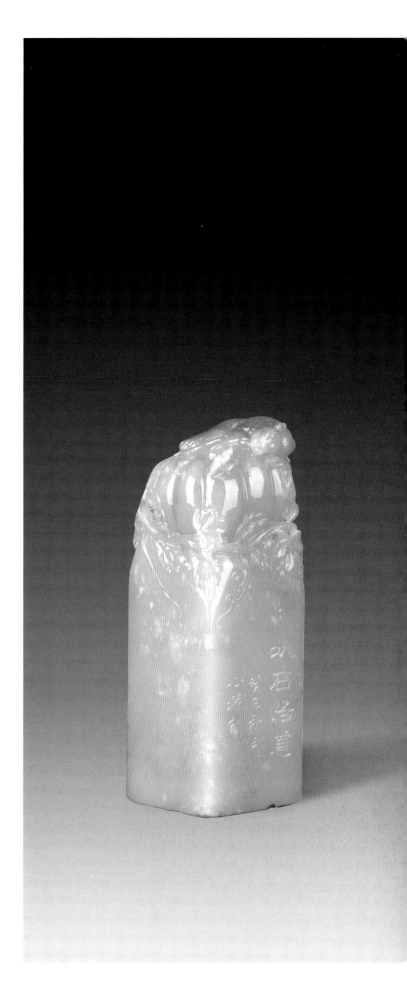

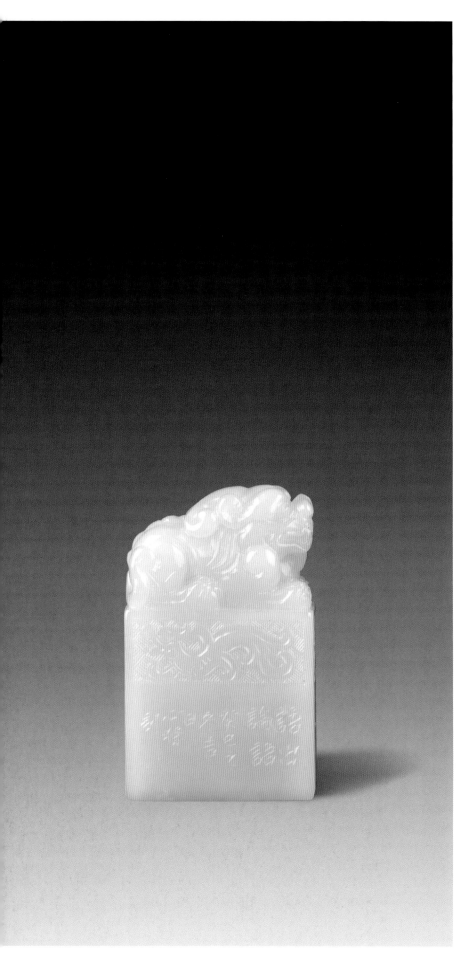

游于艺

品种 福建寿山　芙蓉石

尺寸 3cm×1.5cm×5cm

款文 语出论语　癸巳之冬吉日心涤刻

印文出处释义 语出《论语·述而》，"子曰：'志于道，据于德，依于仁，游于艺'"。孔子育人，"以道为志向，以德为根据，以仁为凭借，活动于（礼、乐等）六艺的范围之中"，使之全面均衡发展。

知足者仙

品种　福建寿山　高山石
尺寸　2.2cm×2.2cm×8.5cm
款文　知足常乐赛神仙　癸巳春月心涤刻
印文出处释义　知足者仙。语出《菜根谭》："知足者仙境，不知足者凡境。"事能知足心常惬，人到无求品自高。

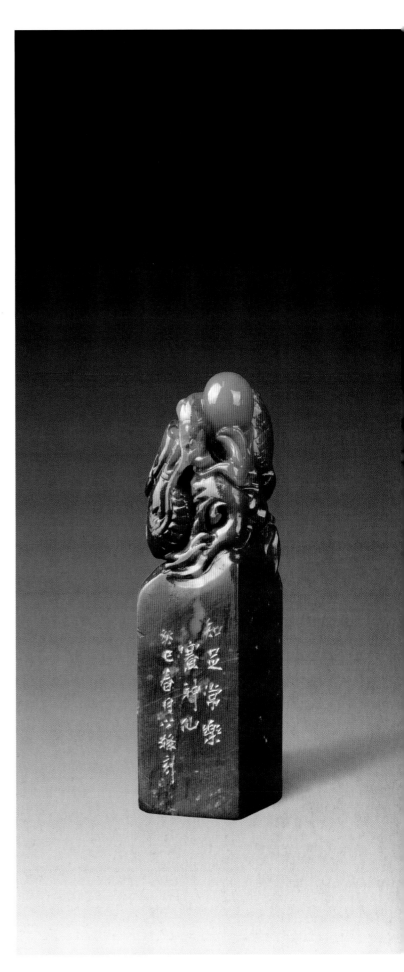

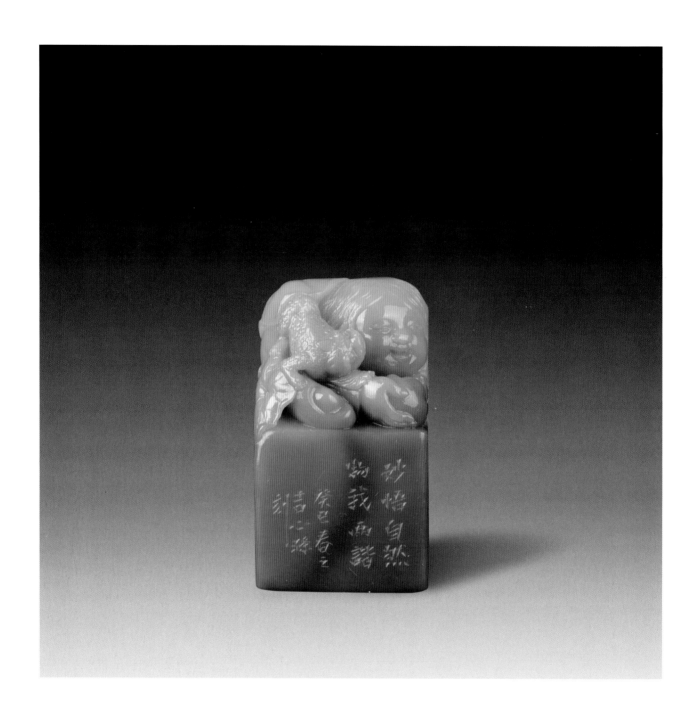

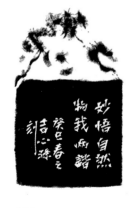

妙悟自然

品种　福建寿山　芙蓉石

尺寸　3cm×3cm×5.3cm

款文　妙悟自然　物我两谐　癸巳春之吉心涤刻

印文释义　大自然乃和谐之世界，用心领悟就会达到
与万物合一、浑然忘我之境界。

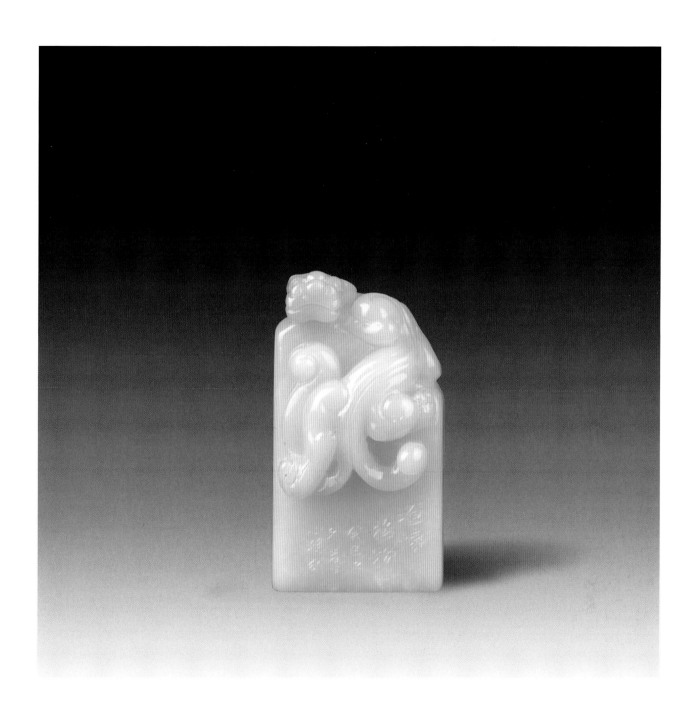

澄 怀

品种　福建寿山　汶洋石
尺寸　3cm×2cm×5.5cm
款文　澄怀格物　癸巳之冬吉日心涤刻
印文出处释义　"澄怀"，清心、静心也。"格物"，
考察事物。语出清·金圣叹《序三》："学者诚能
澄怀格物，发皇文章，岂不一代文物之林。"

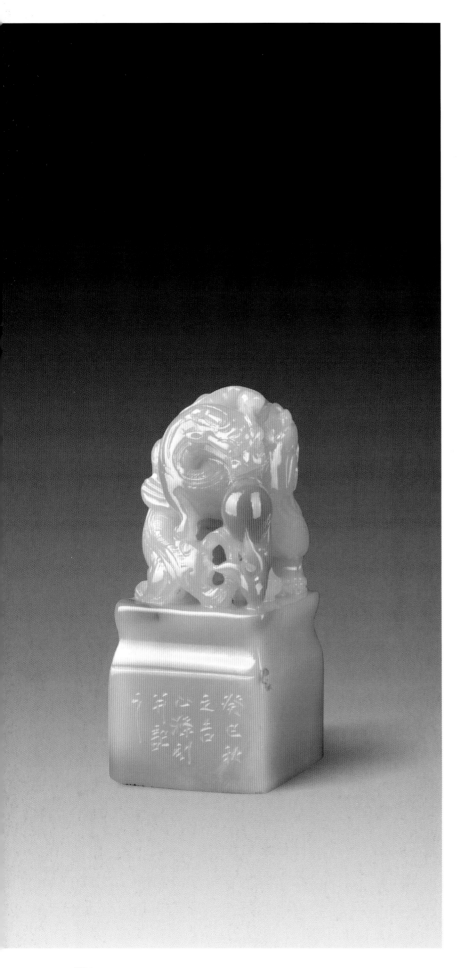

仁智者乐石

品种　福建寿山　芙蓉石

尺寸　2.8cm×2.8cm×6cm

款文　癸巳秋之吉心涤刻并记之

印文出处释义　语本《论语·雍也篇》，"子曰：'智者乐水，仁者乐山'"。吾作"仁智者乐石"，以自勉。

得天趣

品种　福建寿山　芙蓉石
尺寸　4.3cm×1.3cm×8cm
款文　得天趣　癸巳之冬心涤刻于福州
印文出处释义　"得天趣"，录王羲之《兰亭序》集字对联句："俯仰此生得天趣；兴会所至岂人为。"

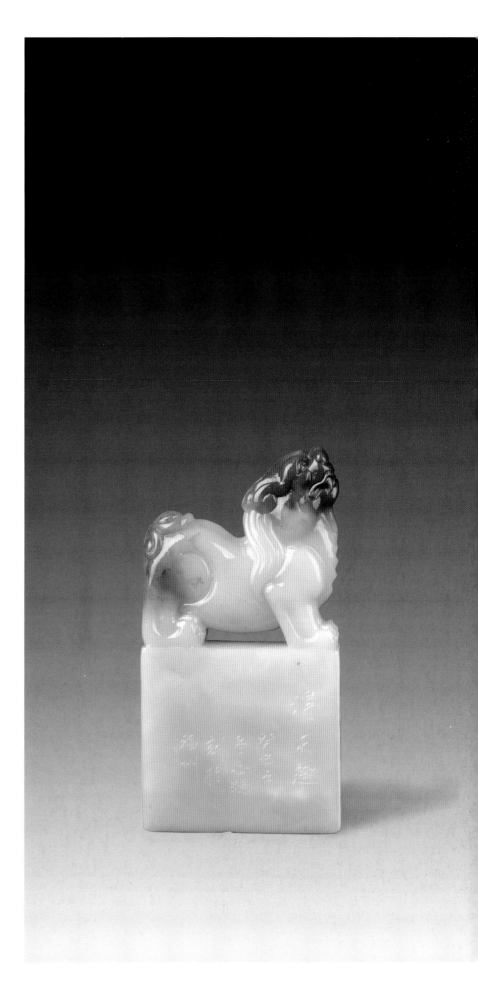

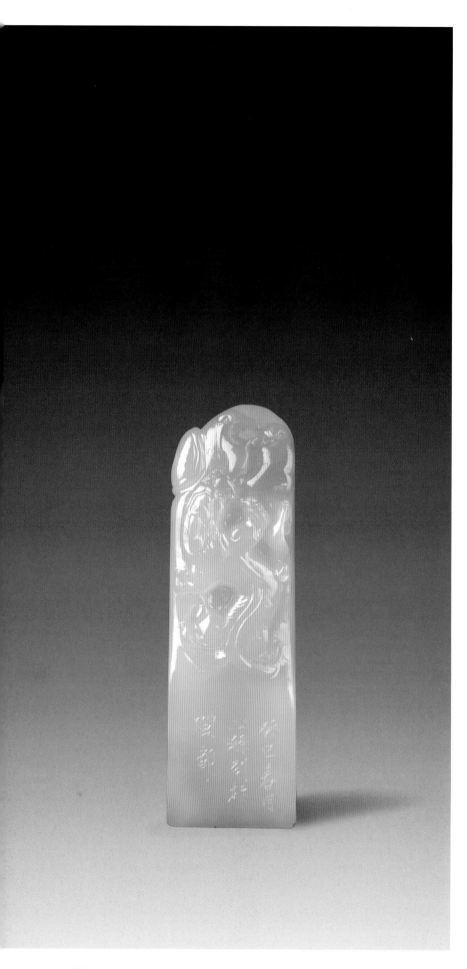

与竹石居

品种 福建寿山　芙蓉石

尺寸 2.3cm×1.3cm×7cm

款文 癸巳春月心涤刻于闽都

印文出处释义 宋·苏东坡爱竹，曾有"宁可食无肉，不可居无竹"之名句。清·郑燮《竹石》诗云："咬定青山不放松，立根原在破岩中。千磨万击还坚劲，任尔东西南北风。"此晚年题画诗乃其傲岸和刚直人格之写照。

天地文章

品种 福建寿山　芙蓉石
尺寸 3.2cm×2cm×6cm
款文 乾坤妙趣天地文章　癸巳秋月心涤刻
印文出处释义 语本《菜根谭》："林间松韵，石上泉声，静里听来，识天地自然鸣佩；草际烟光，水心云影，闲中观去，见乾坤最上文章。"

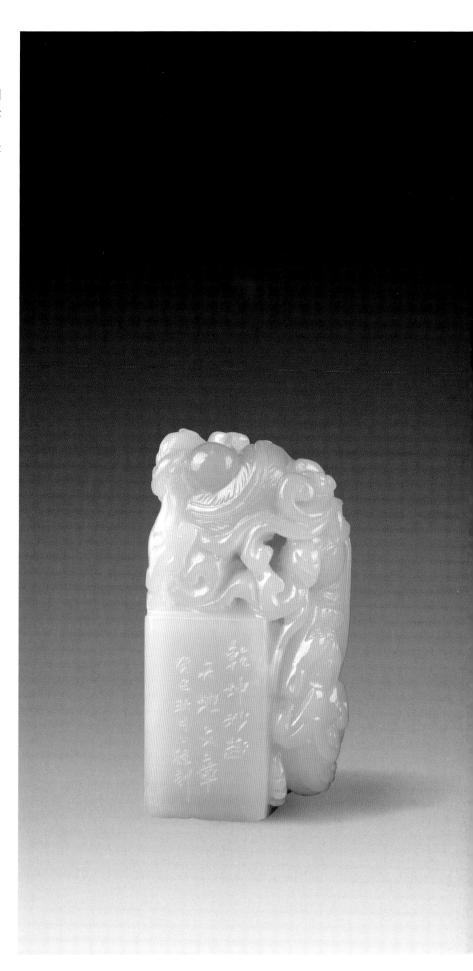

大象无形

品种 福建寿山　太极石

尺寸 3cm×2.8cm×9.5cm

款文 大象无形　语出老子　癸巳冬之吉心涤刻

印文出处释义 语出老子《道德经》第四十一章："大
方无隅,大器晚成,大音希声,大象无形。"意为:最
伟大恢宏、崇高壮丽的气派和境界,往往并不拘泥于一
定的事物和格局,而是表现出"气象万千"的面貌和场景。

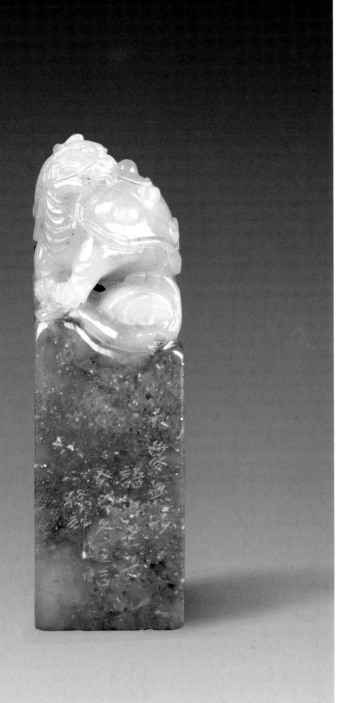

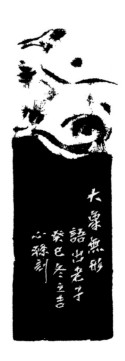

上德若谷

品种 福建寿山 善伯洞石
尺寸 2.5cm × 2.5cm × 9.5cm
款文 上德若谷 语出《老子》 癸巳荷月心涤刻
印文出处释义 语出老子《道德经》第四十一章，"夷道若纇"，
"上德若谷"。 形容具有崇高道德的人胸怀如同山谷一样深广，
可以容纳一切。

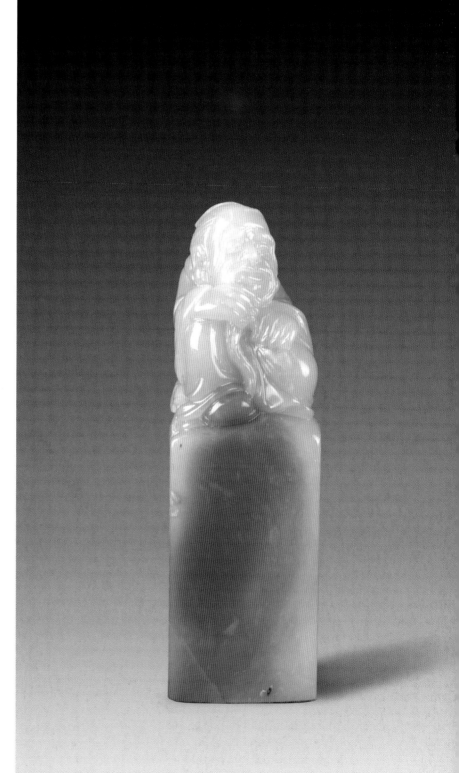

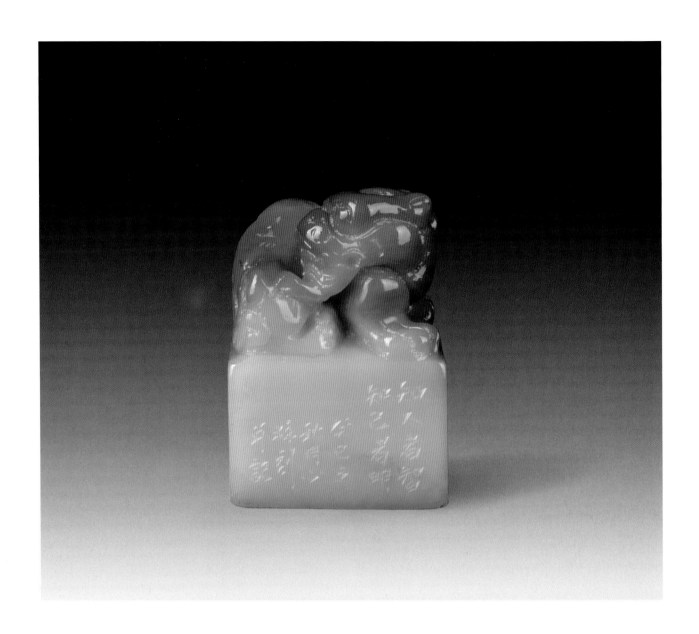

知己者明

品种 福建寿山　芙蓉石

尺寸 3cm×3cm×4.2cm

款文 知人者智　知己者明　癸巳之秋月心涤刻并记

印文出处释义 语本老子《道德经》第三十三章："知人者智，自知者明。胜人者有力，自胜者强。知足者富，强行者有志。不失其所者久，死而不亡者寿。"

天行健

品种 福建寿山 芙蓉石

尺寸 3cm×1.8cm×6.5cm

款文 语出《周易》："天行健，
君子以自强不息。"
癸巳初夏之吉日心涤刻于福州并记

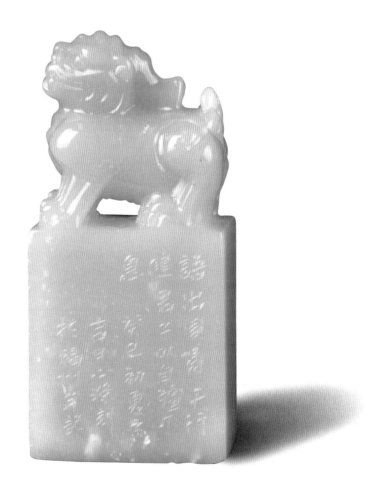

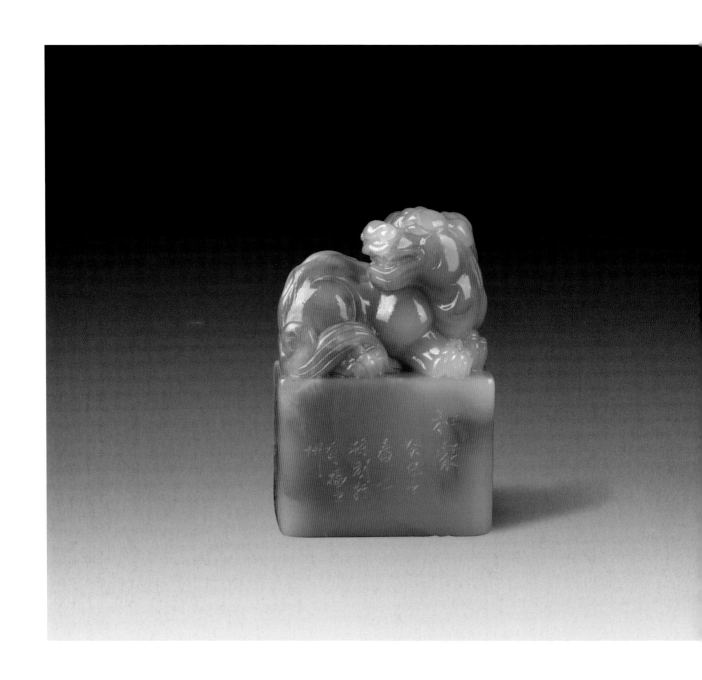

和 众

品种 福建寿山　芙蓉石

尺寸 3cm×1.6cm×4.5cm

款文 和众　癸巳之春心涤刻于有福之州

印文出处释义 语出唐·黄滔《多宝塔碑记》："至如戢兵保土，安民和众之类。"意使百姓和顺。

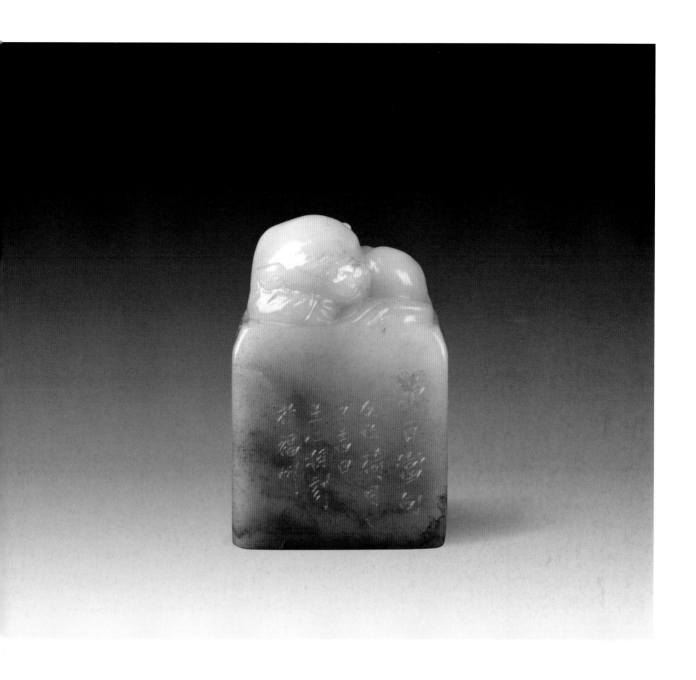

永受嘉福

品种　福建寿山　芙蓉石
尺寸　2.8cm×2.2cm×4.3cm
款文　汉瓦当句　癸巳荷月之吉日王心涤刻于福州
印文出处释义　吉祥语出自西汉瓦当鸟虫篆文。

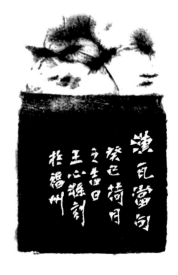

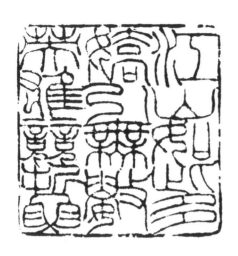

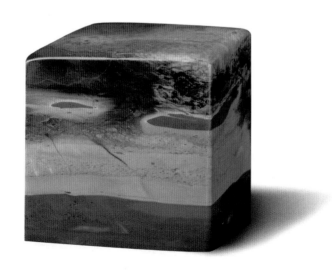

江山如此多娇　引无数英雄竞折腰

品种　福建寿山　山秀园石

尺寸　5.7cm×5.7cm×6cm

印文出处释义　语出毛泽东诗词《沁园春·雪》

中国梦

品种　福建寿山　太极石
尺寸　2.5cm×2.5cm×10.5cm
款文　中国梦　癸巳秋月之吉日心涤刻并记之
印文释义　中国梦——中华腾飞　民族复兴

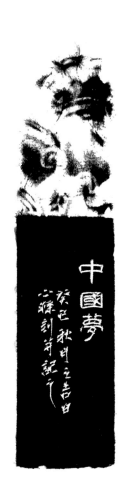

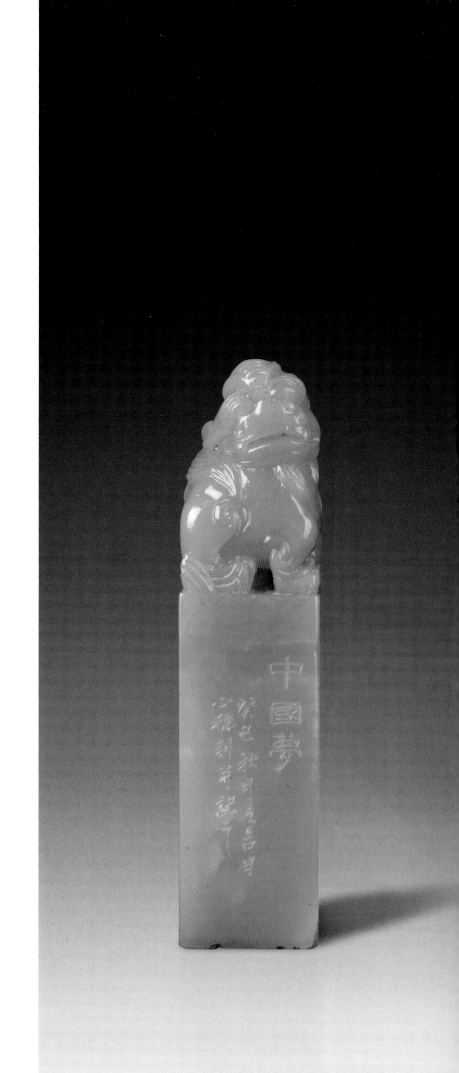

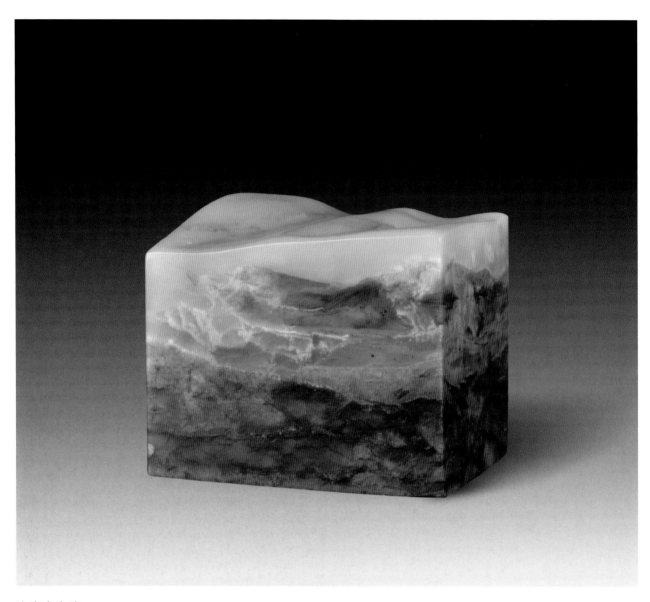

山高人为峰

品种　福建寿山　芙蓉石
尺寸　5.5cm×5.5cm×5cm
款文　山高人为峰　海阔心无界　壬辰之秋心涤刻

万 岁

品种 福建寿山　玛瑙石
尺寸　4cm×4cm×9.5cm
款文　万岁　癸巳冬月福州屏山地铁
站考古发掘，千件文物出土，重现汉
"万岁"瓦当。心涤仿刻并记之。

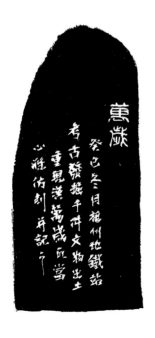

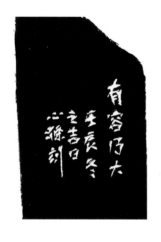

有容乃大

尺寸　3cm×3.5cm×6cm

款文　有容乃大　壬辰冬之吉日心涤刻

印文出处释义　海纳百川有容乃大；壁立
千仞无欲则刚。——林则徐

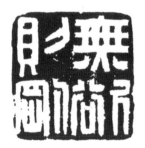

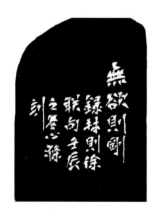

无欲则刚

尺寸　3.5cm×3.5cm×5.5cm

款文　无欲则刚　录林则徐联句　壬辰
之冬心涤刻

印文出处释义　海纳百川有容乃大；壁
立千仞无欲则刚。

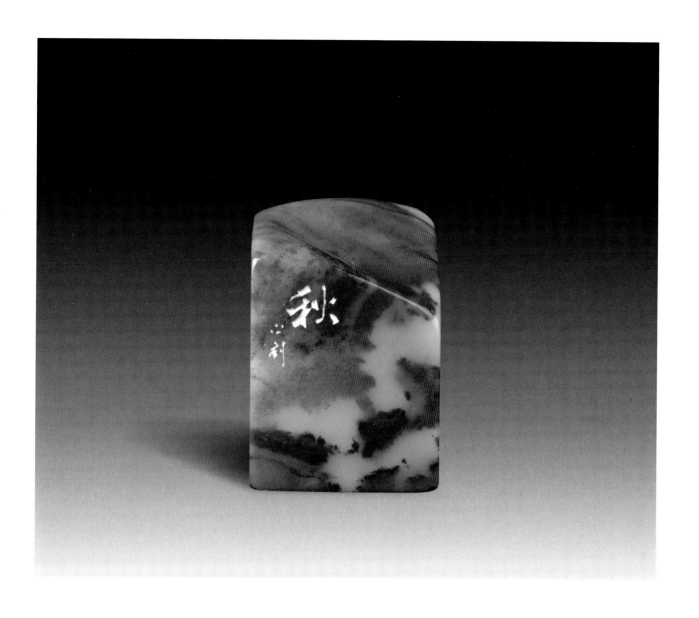

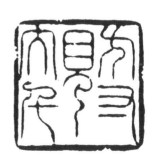

方寸见大千

品种 福建寿山　玛瑙石
尺寸 3.2cm×3.2cm×4.5cm
款文 秋　心涤刻

止于至善

尺寸　3cm×3.5cm×5.5cm

款文　止于至善　语出《礼记·大
学》壬辰心涤刻

午马大吉

尺寸　3.3cm×3.3cm×6.5cm

横眉冷对千夫指　俯首甘为孺子牛（肖像章）

材质　福建寿山　山秀园石
尺寸　12.5cm×9cm×11cm

　　鲁迅先生的博学与傲骨令人敬佩。把鲁迅先生的经典名句——"横眉冷对千夫指，俯首甘为孺子牛"作为座右铭。

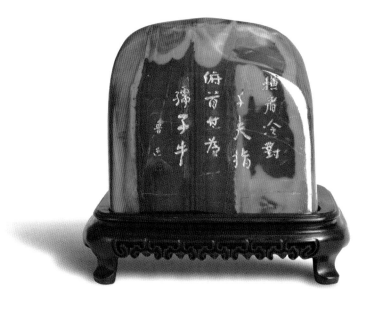

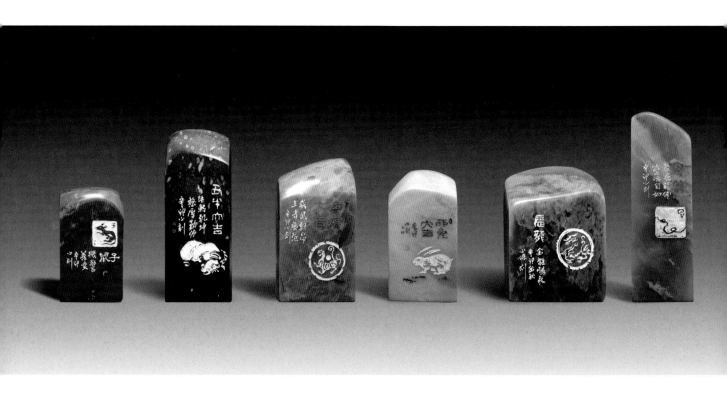

十二生肖组雕（仿叶林心老师组雕生肖章之习作）

　　根据十二生肖动物的不同特征及其所蕴含的寓意，精心选取12个不同品种的寿山石，高矮、大小、纹理、色彩合理搭配，和谐统一。一套印章似一组跳跃的音符，富有节奏韵律感。图案、文字与纹理、色彩天然相融，简练而又意趣天成，达到了内容和形式的完美统一。

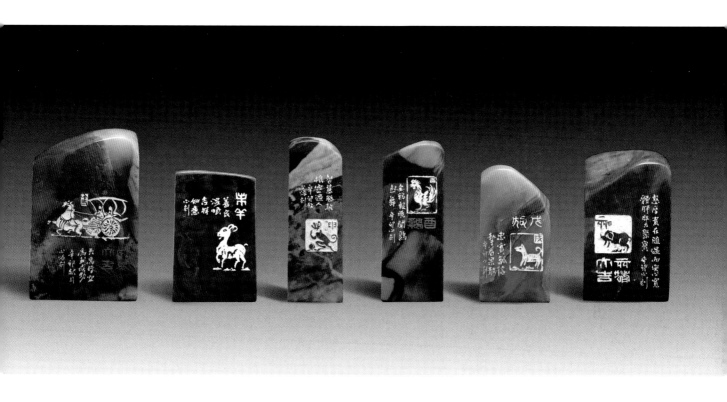

小品雅趣　灵石可人
XIAO PIN YA QU　LING SHI KE REN

雪　魂

品种　福建寿山　结晶芙蓉石
尺寸　10cm×9cm×13cm

　　梅花，不畏严寒，傲雪凌霜，竞秀群芳，独占春香——"雪魂"。

　　一树红梅，积雪凝冰，展现了傲雪红梅在崖壁上迎寒开放的生动美景。

　　（此作品被福建省美术馆收藏）

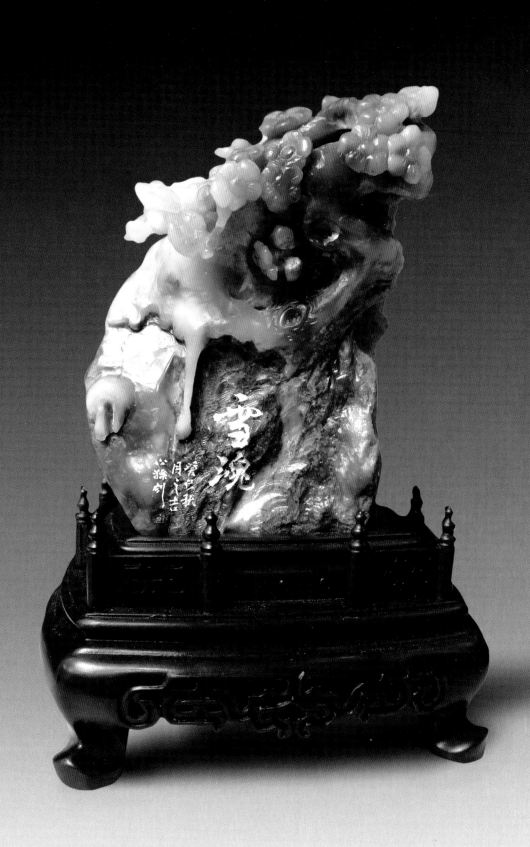

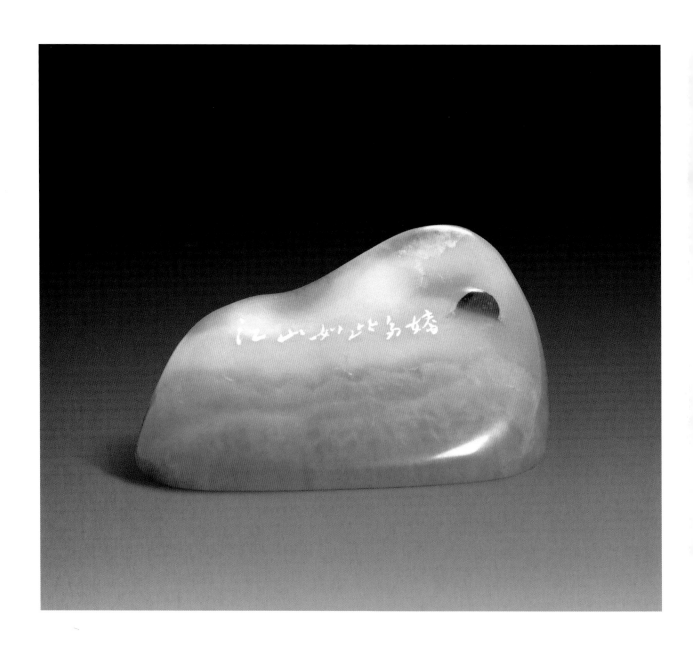

江山多娇

品种 福建寿山　鲎箕石

尺寸 5.5cm × 2.5cm × 3cm

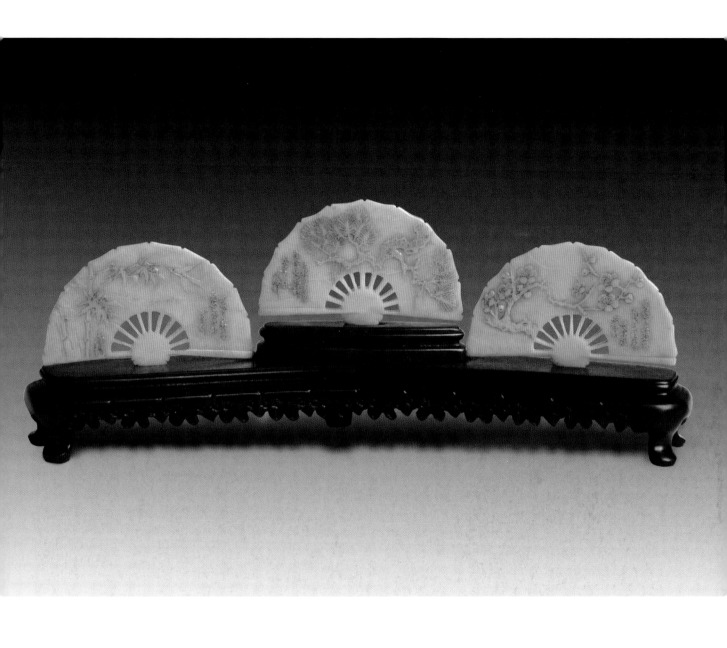

三　友

品种　福建寿山　芙蓉石

尺寸　分别为 9cm×0.2cm×6cm

　　松、竹、梅乃"岁寒三友"，被视为高尚人格的象征。

　　松——有枝皆万岁，风雪见精神。

　　竹——高节人相重，虚心世所知。

　　梅——万花皆寂寞，独占一枝春。

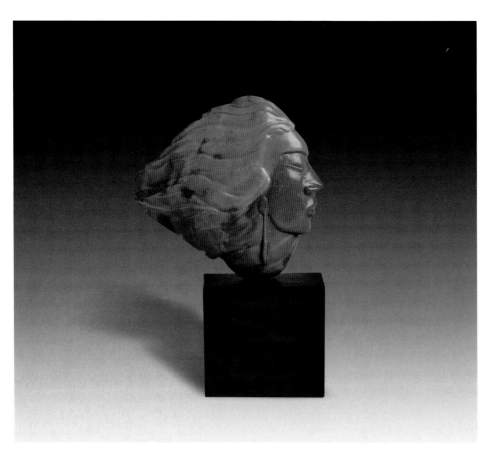

青 春

品种 福建寿山　牛蛋石
尺寸 8.55cm×2cm×7.5cm

　　青春是扬帆的船，青春
是迷人的风，青春是醉人的
笑……

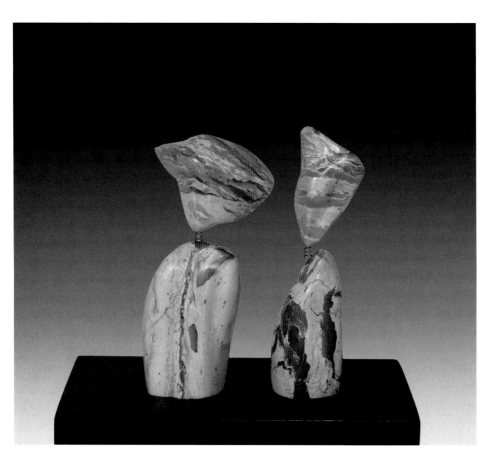

伴 侣

品种 福建寿山　虎皮花坑石
尺寸 3.5cm×1.5cm×9cm

　　四块天然石料，巧妙组合
成一对时尚青年伴侣，不事雕
琢，却形象生动。

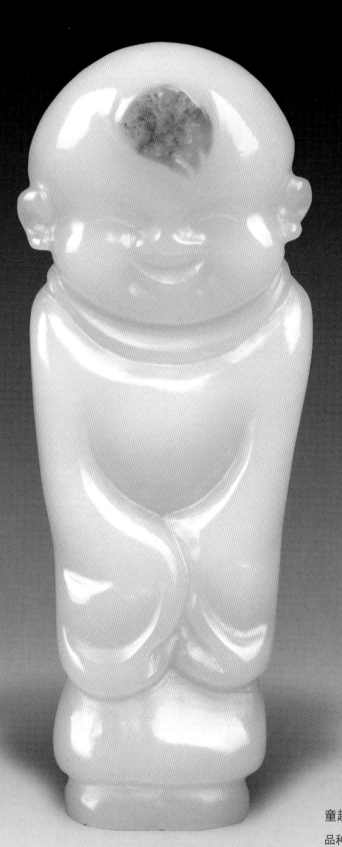

童趣

品种　福建寿山　汶洋石
尺寸　3.3cm×1.5cm×9cm

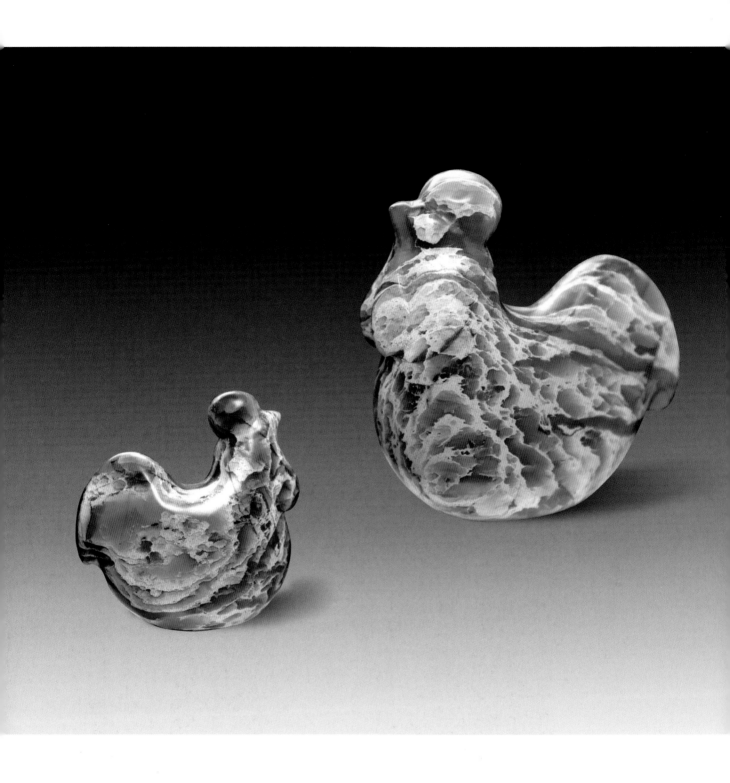

花公鸡

品种 福建寿山　虎皮花坑石
尺寸 4.5cm×2cm×4.5cm

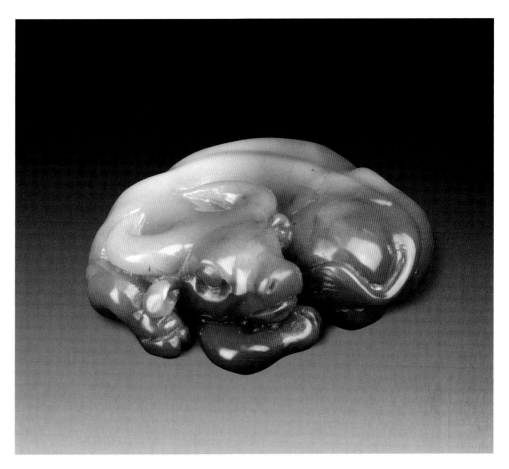

卧　牛

品种　福建寿山　芙蓉石
尺寸　6.5cm×4.5cm×1.5cm

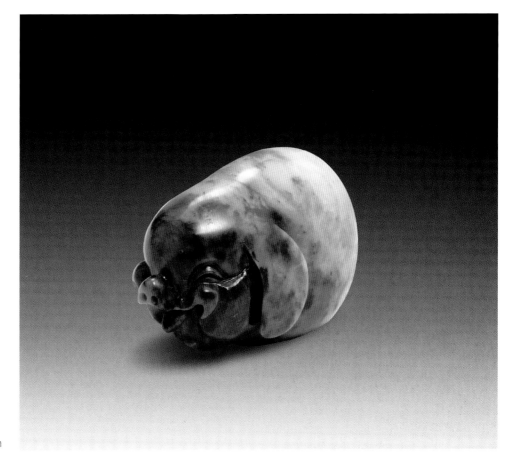

笑面猪

品种　福建寿山　焓红石
尺寸　6.5cm×3.5cm×4.5cm

热带鱼

品种 福建寿山 二号矿石
尺寸 6cm×1.5cm×3cm

朱雀印纽

品种 福建寿山 高山石
尺寸 3cm×3cm×5cm

沁园春·长沙

品种　福建寿山　老岭石

尺寸　4cm×4cm×13.5cm

款文　独立寒秋，湘江北去，橘子洲头。看万山红遍，层林尽染；漫江碧透，百舸争流。鹰击长空，鱼翔浅底，万类霜天竞自由。怅寥廓，问苍茫大地，谁主沉浮？　　携来百侣曾游，忆往昔，峥嵘岁月稠。恰同学少年，风华正茂；书生意气，挥斥方遒。指点江山，激扬文字，粪土当年万户侯。曾记否，到中流击水，浪遏飞舟！　　王心涤刻

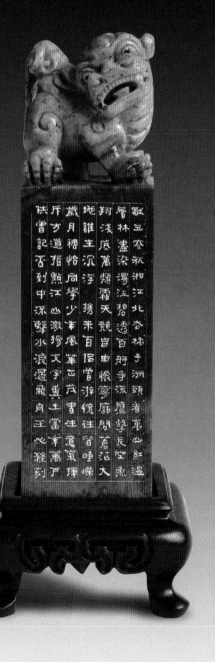

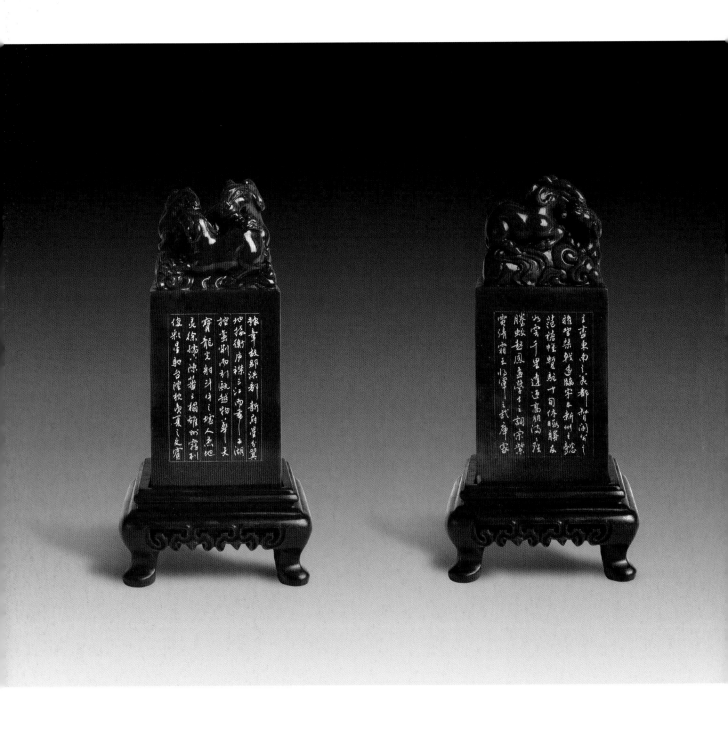

滕王阁序

品种　红石

尺寸　6cm×6cm×13cm

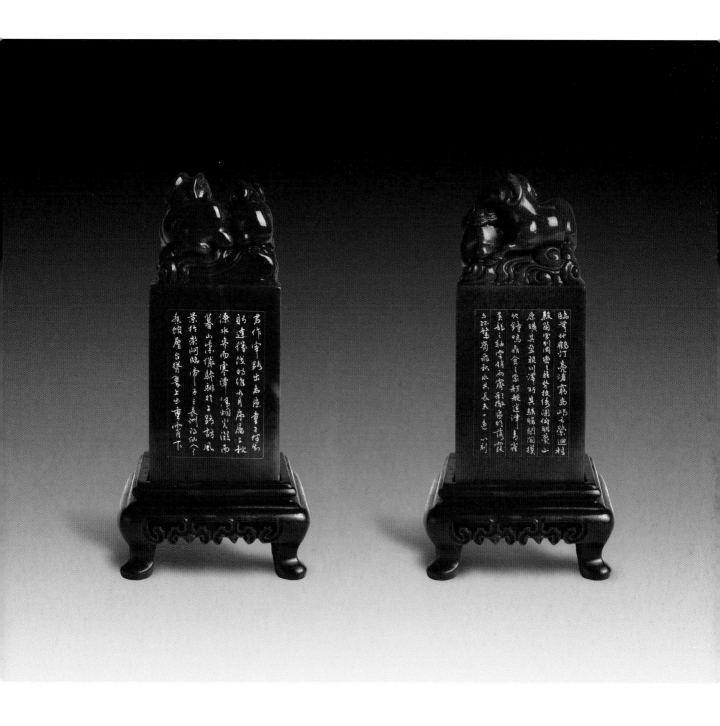

款文　豫章故郡，洪都新府。星分翼轸，地接衡庐。襟三江而带五湖，控蛮荆而引瓯越。物华天宝，龙光射牛斗之墟；人杰地灵，徐孺下陈蕃之榻。雄州雾列，俊采星驰。台隍枕夷夏之交，宾主尽东南之美。都督阎公之雅望，棨戟遥临；宇文新州之懿范，襜帷暂驻。十旬休假，胜友如云；千里逢迎，高朋满座。腾蛟起凤，孟学士之词宗；紫电青霜，王将军之武库。家君作宰，路出名区；童子何知，躬逢胜饯。

　　时维九月，序属三秋。潦水尽而寒潭清，烟光凝而暮山紫。俨骖騑于上路，访风景于崇阿。临帝子之长洲，得仙人之旧馆。层台耸翠，上出重霄；飞阁流丹，下临无地。鹤汀凫渚，穷岛屿之萦回；桂殿兰宫，列冈峦之体势。

　　披绣闼，俯雕甍，山原旷其盈视，川泽纡其骇瞩。闾阎扑地，钟鸣鼎食之家；舸舰迷津，青雀黄龙之轴。云销雨霁，彩彻区明。落霞与孤鹜齐飞，秋水共长天一色……心涤刻

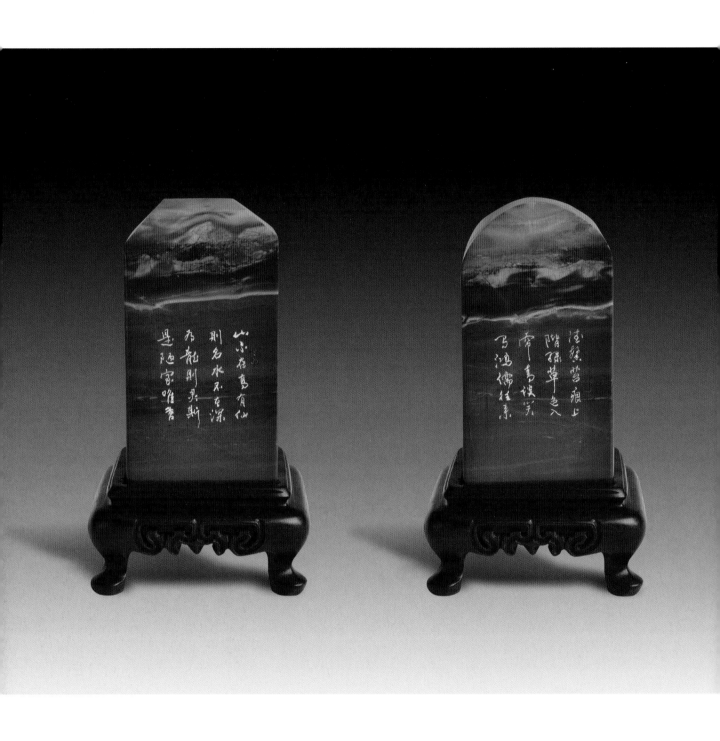

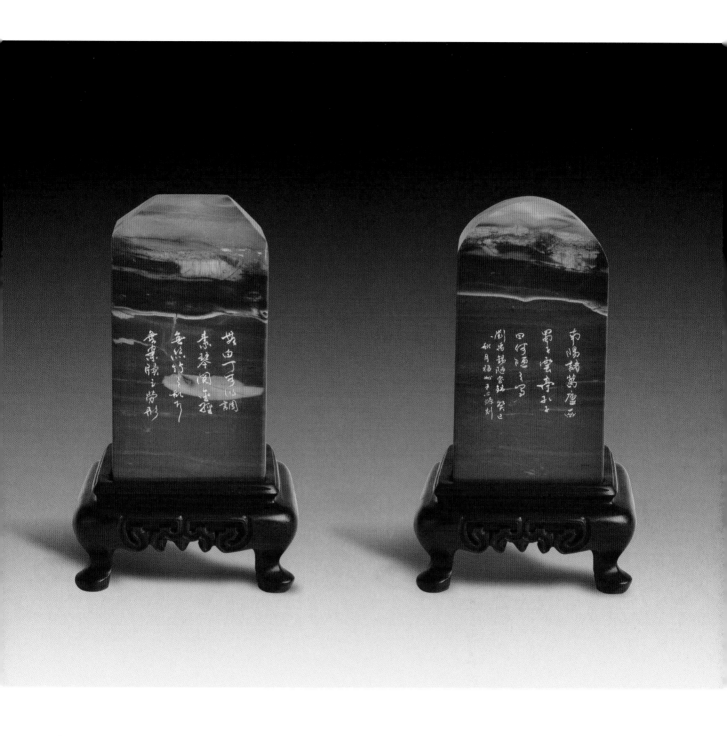

陋室铭

品种 福建寿山　山秀园石

尺寸 5.3cm×5.3cm×9.3cm

款文 山不在高，有仙则名。水不在深，有龙则灵。斯是陋室，惟吾德馨。苔痕上阶绿，草色入帘青。谈笑有鸿儒，往来无白丁。可以调素琴，阅金经。无丝竹之乱耳，无案牍之劳形。南阳诸葛庐，西蜀子云亭。孔子云：何陋之有？　刘禹锡《陋室铭》　癸巳秋月福州王心涤刻

早发白帝城

品种 福建寿山 山秀园石
尺寸 3cm × 2.5cm × 15.5cm
款文 朝辞白帝彩云间，千里江陵一
日还。两岸猿声啼不住，轻舟已过万
重山。癸巳年心涤刻

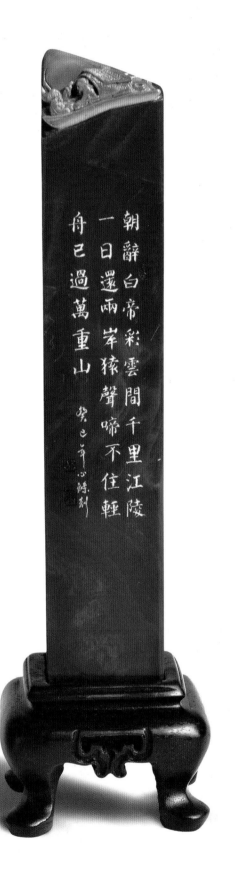

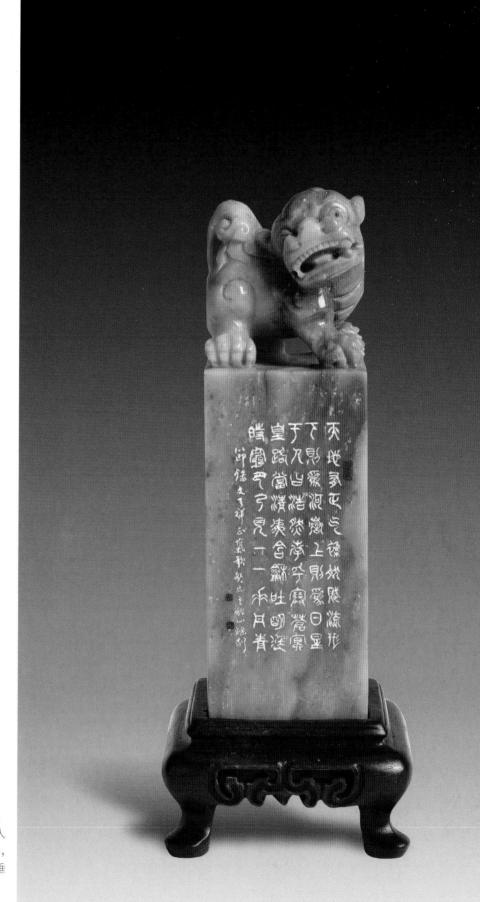

正气歌

品种　福建寿山　老岭石

尺寸　4cm×4cm×13.5cm

款文　天地有正气，杂然赋流形。
下则为河岳，上则为日星。于人
曰浩然，沛乎塞苍冥。皇路当清夷，
含和吐明庭。时穷节乃见，——垂
丹青……节录文天祥《正气歌》
癸巳之秋心涤刻

后　记

余自幼酷爱美术，少年即喜涂鸦、好书写。时逢"十年动乱"，焚书卷、破四旧，求学无书，拜师无门。时盛行"毛体"、美术字、宣传画，常以习之，用于墙报、标语，雕虫小技常博夸赞，兴趣日浓。故闲暇之余，信手偶习，楷、行、草、隶及美术诸体皆学，亦自学画画、刻图章，引以为快。

及至成年，因工作故，无缘入学府专修美术，平素兴趣所学，皆不成体系，终为憾事！然数十载追求艺术之心孜孜不倦，寒暑易节，始终不辍，藏书满橱，开卷有益。

不惑之后，得遇美籍华人书法家张文东先生自美回国，故交重聚，情趣相投，《笔墨家园》，受益良多。更有幸结识工艺美术大师、篆刻名家叶林心老师，拜之门下。名师指点，习秦玺，摹汉印，采众长，孜孜以求，汲有心得。

余生闽中，心仪家乡瑰宝寿山石。爱石、赏石、读石，与之结缘已深。从师有年，得其真传。感其慧眼悟石，独辟蹊径，师天地造化，掬心源以出，融灵石、书法、绘画、雕刻艺术于一炉，赋诗情画意于本不解语之灵石，学而为之，慰为快事！兴趣使然，竟一发不可收也。

今年近花甲，兴致未减，执著依旧。然"行百里者半九十"，余于此道，方为起始，尚修学之未及。谨以拙作结集付梓，求教有识之士、业界专家，指正、提携，当足矣！

拙集出版，承蒙中国篆刻艺术院院长、西泠印社副社长韩天衡大师厚爱题写书名，奖掖后进，在此鞠躬谨表谢忱！

中国寿山石雕刻名家、工艺美术大师叶林心老师为本书作序、题词，并对拙作逐一指教，拣选把关，劳心费神。福建省文化厅副厅长、书法家陈吉先生，福建省作家协家会副主席、福州市书法家协会主席陈章汉先生，"中国百杰画家"刘胜平先生，美国海峡两岸文化交流基金会董事会主席、书协会长张文东先生等为拙作题词，工艺美术大师邱丹桦先生为作品摄影拍照，令拙作增色！

道松、颖明、姜涛诸君亦友情赞助，为拙集问世出力。在此一并表示诚挚的谢意！

二〇一三年岁次癸巳冬月王心涤于闽都